私の八月十五日 ①
昭和二十年の絵手紙

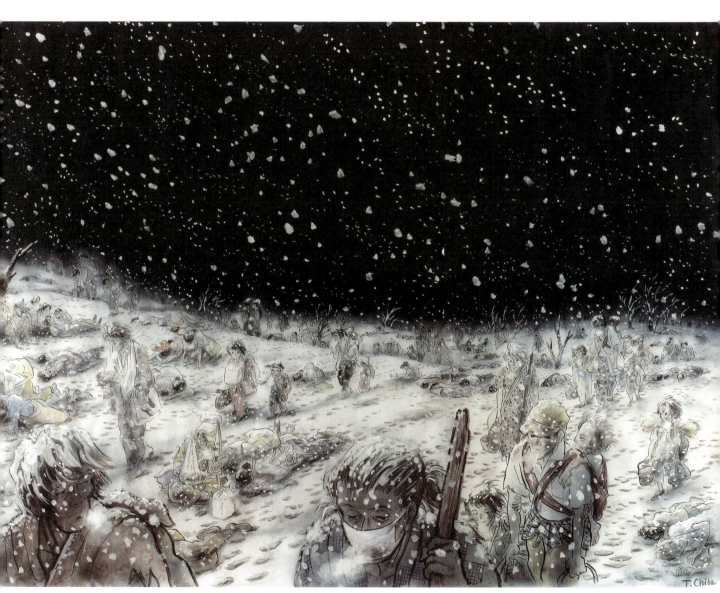

絵 ちばてつや

私の八月十五日の会／著

はじめに

昭和二十年八月十五日。

第二次世界大戦は日本の敗戦で幕を下ろした。
この戦争で日本の主要都市のいくつもが焦土と化し、
数えきれない人命が犠牲となってしまった。

その八月十五日。
私は家族と共に満州の奉天（現在の中国）で暮らしていた。
周囲の大人達の異様とも思える混乱振りに、
子供心にも不安を感じたものの、ついつい外に出て遊びまわり、
母から大目玉を喰らったものだった。

引揚船の発着する港までは、いつ襲撃されるか脅えながらの行進だった。
子供だって泣くことも休むことも許されない。
脱落者を待つのは死だと子供心にもわかって、
必死に母と手をつなぎ皆の後をついていくのだった。

日本の引揚船に乗ったのは奉天を出発後、何日目だったろうか。
幼い私の記憶は、とぎれとぎれで今でははっきりわからない。

日本に帰国後、運良く私は、
あこがれていた漫画家となり、幸せな人生を送って今日に至っている。
漫画家には、どういうわけか引揚げ者が多い。
ちばてつや　赤塚不二夫　山内ジョージ　横山孝雄　古谷三敏
高井研一郎　北見けんいち　上田トシコ　石子順（漫画評論家）　等々、
数えあげればきりが無い。

どの人も戦争の恐しさを身をもって体験している者ばかりである。
思い出話も含めて満州時代を書こうと提案すると、皆賛同してくれた。
それが『中国からの引揚げ　少年たちの記憶』だった。

本の発行が縁となり、次には一ファンにより豪華本の
『私の八月十五日』が出版される運びとなった。
終戦の時、自分はどこで何をしていたかを
絵と文で描くというのがテーマだが、これは賛同者が多く、
百人を超える方々から作品を寄せて頂き、とても感激した。

そして今回は今人舎により、コンパクトで見やすい２冊となって
執筆者の声まで入った（音筆）版『私の八月十五日　①昭和二十年の絵手紙』
『私の八月十五日　②戦後七十年の肉声』が作られる運びとなった。
また前回とは違う目線で、昭和時代の戦争とその結末を
見つめ直してみたいと考えている。

森田拳次（「私の八月十五日の会」代表理事）

● 3冊の本について

『もう10年もすれば… 消えゆく戦争の記憶―漫画家たちの証言』
『私の八月十五日 ①昭和二十年の絵手紙』
『私の八月十五日 ②戦後七十年の肉声』

「えっ？ あなたも引揚げなんですか」「私もですよ」
「なに、あなた方も？ 実は、私もなんです」
　こんな会話が飛び交ったのは、今から20年ほど前の漫画家たちの集まりでのこと。それ以前は皆さん、どことなく気恥ずかしく、もしかしたら劣等感のようなものもあってか、ご自分たちが、満州からの引揚げ者であることを隠していたそうです。
　ふとしたことから、お互いの状況を知った漫画家の方々は、「一緒に何かおもしろいことをしよう」ということになり、満州の記憶を絵と文にまとめました。森田拳次さんが左に記した『中国からの引揚げ　少年たちの記憶』（2002年発行、現在、絶版）もそのひとつです。
　ご縁あって、今人舎が再編集し、『もう10年もすれば… 消えゆく戦争の記憶―漫画家たちの証言』として2014年7月に発行。この復刊作業のなかで、編集者のひとりが森田さんに、「どうして引揚げの人に漫画家が多いのですか」と質問したところ、ひと言「満州だからね」。『丸出だめ夫』などのギャグ漫画で著名な漫画家らしい答えが返ってきました。なぜそんなに多いかは誰にもわかりませんが、希有な事実となっています。

　引揚げ漫画家のちばてつやさん、森田拳次さん、赤塚不二夫さんらからはじまった活動は、その後も「私の八月十五日の会」として広がります。『ゴルゴ13』のさいとう・たかをさん、『アンパンマン』のやなせたかしさん、レディースコミックの草分け、花村えい子さん、落語家で画家の林家木久扇さんなど、さまざまな方々が著した日本の敗戦の日の記憶を、『私の八月十五日～昭和二十年の絵手紙』（「私の八月十五日の会」編）と題して、2004年に発行（現在、絶版）。その本では、漫画評論家の石子順さんの文に、漫画家のウノ・カマキリさんが絵をつけ、また、エッセイストの海老名香葉子さんの文には、漫画家の故千葉督太郎さんが絵を描くなど、さまざまなコラボレーションがおこなわれました。同書の掲載者数は、111人に達していました。
　今人舎では、『もう10年もすれば… 消えゆく戦争の記憶―漫画家たちの証言』同様にその本も復刊を決定。今度は、戦後70周年の記念出版の意味を込めて、ただ復刊するだけではなく、掲載者自身（故人は関係者）が掲載文を朗読した肉声を本につけることにしました。これは、今人舎が復刊をおこなうに当たり、他の出版社にはできないことをしたいという思いによるものです。
　そうして2014年7月から、編集者が全国にいらっしゃる掲載者を訪問してきました。その結果、およそ半年間で65名の朗読を収録。2015年4月、『私の八月十五日　①昭和二十年の絵手紙』（私の八月十五日の会／著　8・15朗読・収録プロジェクト実行委員会／編）で発行する運びとなりました。
　さらにその後も朗読・収録活動を続け、下のような豪華コラボレーションが実現し、『私の八月十五日　②戦後七十年の肉声』（8・15朗読・収録プロジェクト実行委員会／編）として、2015年8月に発行いたします。

文	絵
高倉健（日本を代表する俳優）	ちばてつや（日本漫画家協会理事長）
日野原重明（聖路加国際病院名誉院長）	森田拳次（日本漫画家協会常務理事、「私の八月十五日の会」代表理事）
丘修三（日本児童文学者協会理事長）	森田拳次（日本漫画家協会常務理事、「私の八月十五日の会」代表理事）
那須正幹（『それいけズッコケ三人組』などの作家）	黒田征太郎（日本を代表するイラストレーター）
桂歌丸（落語芸術協会会長）	小森傑（笑点カレンダーなどで知られるイラストレーター）
小山内美江子（『3年B組金八先生』などの脚本家）	今村洋子（女性少女漫画家の草分け的存在）

ほか多数

　今人舎がはじめた掲載者の肉声を収録する活動は、2015年2月17日に発足を発表した、二代 林家三平さんを実行委員長とし、中嶋舞子（今人舎）を副委員長とする「8・15朗読・収録プロジェクト実行委員会」が母体となり、その後の活動をおこなっていくことになりました。
　今人舎および「8・15朗読・収録プロジェクト実行委員会」が収録した掲載者（または関係者）の肉声は、「音筆」というIT機器に格納され、本にタッチするだけで朗読を再生できるようになっています。その音筆は当初、国立国会図書館、国立国会図書館国際子ども図書館、日本点字図書館、平和資料館、まんがミュージアムなどへの寄贈を予定していましたが、その後、寄贈希望者が急増したため、寄贈先を公募することにしました。
　尚、音筆の販売はおこないません。なぜなら、高倉健さんをはじめ、収録してくださった掲載者（または関係者）の全員が、ボランティアで協力くださったものだからです。

2015年3月吉日

今人舎編集部
8・15朗読・収録プロジェクト実行委員会

もくじ

はじめに……………………………………2

八月十五日を13歳以上でむかえた人びと

忘れまい夏の焦熱を ▷木下としお……6
頭の中がまっ白 ▷さわたり・しょうじ……7
落ちるなよ！ ▷白吉辰三……8
これでスカートがはける ▷わたなべまさこ……9
七つボタンの美少年 ▷坂井せいごう……10
絵描きにでもなろうか ▷長尾みのる……11
プツン ▷笠根弘二……12
からっぽの空 ▷花村えい子……13
勝利の日まで 勝利の日まで ▷おの・つよし……14
最後の特攻機？ ▷泉 昭二……15
この本に絵手紙を寄せている人が
八月十五日（終戦の日）をむかえた場所……16

八月十五日を6〜12歳でむかえた人びと

一人ぼっち ▷海老名香葉子（絵 千葉督太郎）……18
のら犬のごとくに ▷永田竹丸……19
ひまわりが"殺された"八月十五日
　　▷石子 順（絵 ウノ・カマキリ）……20
みんなみんなもう大丈夫 ▷今村洋子……21
さっぱり判りませんでした ▷一峰大二……22
鬼畜米兵 ▷柴田達成……23
ネオ・ファシスト（極右鬼子）ども ▷森本清彦……24
ゲンコツと漫画と泊町 ▷山根青鬼……25
自分で考えるクセ ▷さいとう・たかを……26
父に手榴弾の扱い方を教わった ▷古谷三敏……27
初恋が終った日 ▷高井研一郎……28
遠い日 ▷多田ヒロシ……29
ラジオの前で ▷林家木久扇……30
ブナの原生林で ▷泉 ゆきを……31
青い空 ▷稲垣三郎……32
父ちゃんが帰ってくる！ ▷井上のぼる……33

セピア色の夏 ▷おおさわ・匡……34
旗の茶碗にタンクの水 ▷大下健一……35
キオツケ ▷大山錦子……36
えーっ 牛や馬のように!? ▷田村セツコ……37
ドウシテマケタノダロウ ▷西澤勇司……38
戦争より昆虫 ▷牧野圭一……39
ソ連兵 鹿毛を殺す ▷吉田英一……40
白い道 ▷黒田征太郎……41
水平線一杯の、軍艦 ▷小山賢太郎……42
東京と富山の大空襲
　　▷清水 勲（絵 鈴木太郎）……43
地獄の旅へ ▷ちばてつや……44
初めて見る戦車 ▷栖 喜八……45
記憶の奥の奉天 ▷森田拳次……46

八月十五日を5歳以下でむかえた人びと

グラマンは日本の空で遊んでいた ▷小野耕世……48
バケツリレーで防火訓練 ▷北見けんいち……49
穴を掘っていた ▷草原タカオ……50
日本負けた！ ▷クミタ・リュウ……51
兵隊さんと遊んだ ▷篠田ひでお……52
白い包帯の指 ▷武田京子……53
永久の別れを覚悟した記念写真 ▷モロズミ勝……54
空襲の中で ▷矢野 功……55
兵隊さんの出迎え ▷キクチマサフミ……56
秋田へ疎開 ▷はせべくにひこ……57
4歳のある日 ▷浜坂高一朗……58
蝉しぐれ ▷原田こういち……59
子供の時代 ▷バロン吉元……60
飯盒の蓋ば返せ〜 ▷今長谷はるみ……61
生まれかわったら二度とこんな目にあわなくてすむの？
　　▷里中満智子……62

編集後記……………………………………63

八月十五日を
13歳(さい)以上で
むかえた人びと

木下としお

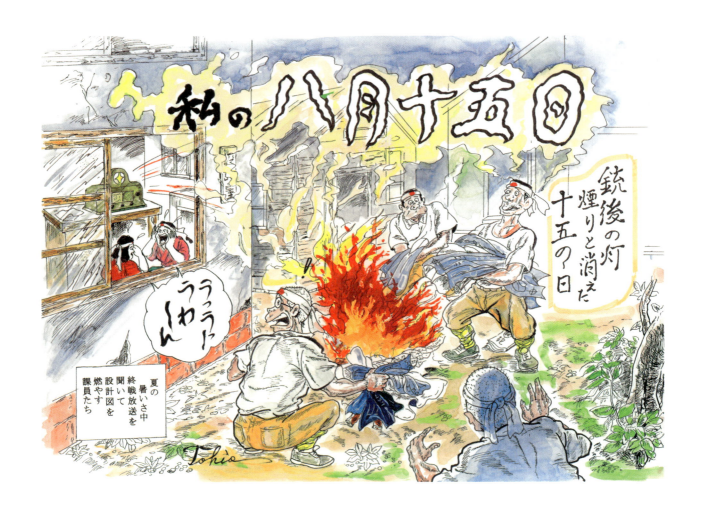

忘れまい夏の焦熱を

　私はあの時の衝撃の気持を今も忘れない。昭和二十年八月十五日の正午、葛飾青戸のある軍需工場の狭くうす暗い設計室の一隅で、ラジオから流れる天皇の玉音放送という音波を嵐が吹きぬけるような茫然とした気持で聴きいっていた。熊谷方面で大空襲のさ中での、"朕深く世界の大勢と…"ではじまる米英中ソによるポツダム宣言を受諾するという終戦放送をである。そばにいた数人の同僚たちもそれぞれ戸惑ったような複雑な表情をしている。それは食料欠配にみる異常な圧迫からの解放感か、次にくる占領軍の未知の行動への測り難い恐怖不安、事実、女子職員の中には泣き出す者もいた。が、男子の方はおおむね冷静であったように記憶する。それは戦争というものの非情を肌に感じ、自由もなく、ただロボットのように生かされ、果ては本土決戦の盾となるよう洗脳されていたからだ。私たちは直後、軍罰を怖れて本能的に設計図ほかの資料を焼いた。

　私は兵役検査でド近眼の上に「肋膜病み上り」というおまけ付きで第三乙種という全く不名誉なランクを頂いた人間である。ただ数ケ月の入院生活中修得した絵と短文技術が私をけもの道へと歩ませる結果になったのは皮肉である。その落ちこぼれ人間にも人並みの赤紙というご招待状がきた。要はお前も戦地へ行って鉄砲を撃てという召集令状様だ。それは前年の十月のこと、神風特攻隊が結成され、レイテ沖にて初の自爆決行がなされた頃である。私も若年の見栄で勇猛果敢に振るまってみせたものの、病弱がばれて、設計担当の技術兵ということで兵役が免除となり、約三ケ月ぶりに本所の茅屋に送還させられた。然しそれも束の間、三月十日の大空襲に遭いわが家は全焼、そして、仮の居住地葛飾にて終戦放送を聞く。

　その八月十五日とは、私の前半生を跡形もなく灰にした、二十二才の夏の暑さだけがわが脳裡にこびりついているといった日になっている。

　　　　　　木下としお（八月十五日を22歳、東京葛飾で迎えました）

PROFILE：木下敏治　1924（大正13）年東京生まれ。アニメーター、新聞記者を経て、'49年「幼年クラブ」の『かばさん』で漫画デビュー。以来、各児童誌に『いなずまくん』『児雷也小僧』等の連載漫画を執筆。'65年アニメ制作にも復帰し、CM「ミルキー行進曲」で'71年度電通佳作賞。慶應義塾大学卒。

私の8月15日（疎開しての最後の荷物を運んだ日）

前夜上野駅を出た信越線が何回かの空襲警報で停車避難をくりかえし、軽井沢の駅に着いたのが、昭和20年8月15日正午だった。駅のラジオから放送が流れてきた……。

大人の声を聞いて頭の中がまっ白になったのを覚えている（17才）

頭の中がまっ白

さわたり・しょうじ（八月十五日を17歳、長野県で迎えました）

PROFILE：猿渡昭治　1928（昭和3）年横浜生まれ。'53年三栄書房美術部入社。車のイラスト、漫画、広告デザインを担当。'60年フリーに。共同通信社で内政マンガ、4コママンガを描く。

―― 白吉辰三

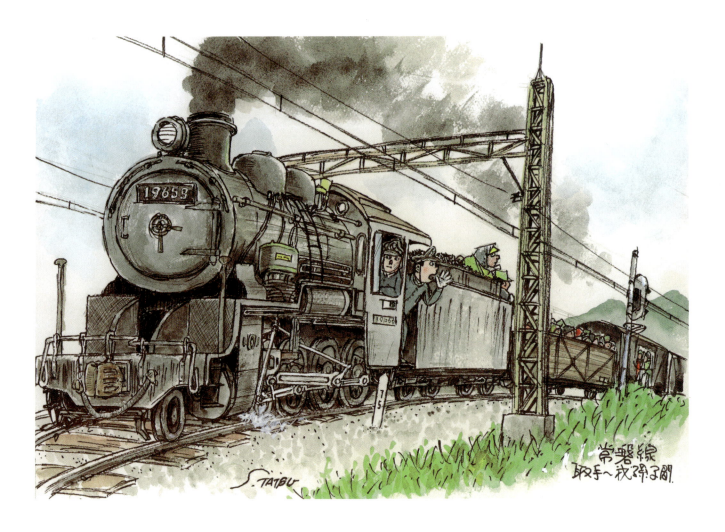

落ちるなよ！

　常磐線、我孫子駅で、SL貨物列車を運転中、終戦を知る。なんでだろ、なんでだろ…なんて考えてるヒマもなく、旅客列車に乗り損ねた人達、（復員兵、疎開先から帰る人、食糧買出しなどなど…）が、貨車はもちろん、SLにまで乗り込んで来て大混乱、無我夢中の日々であった。

白吉辰三（八月十五日を17歳、千葉県我孫子で迎えました）

PROFILE：1928（昭和3）年千葉県生まれ。国鉄田端機関区機関助士から漫画家に。'57年に漫画協団入団。東京新聞政治マンガ20年。「週刊新潮」38年。趣味のへら鮒釣り50余年。著書に『まんがへら鮒釣り入門』（つり案内社）。北沢楽天顕彰会理事。

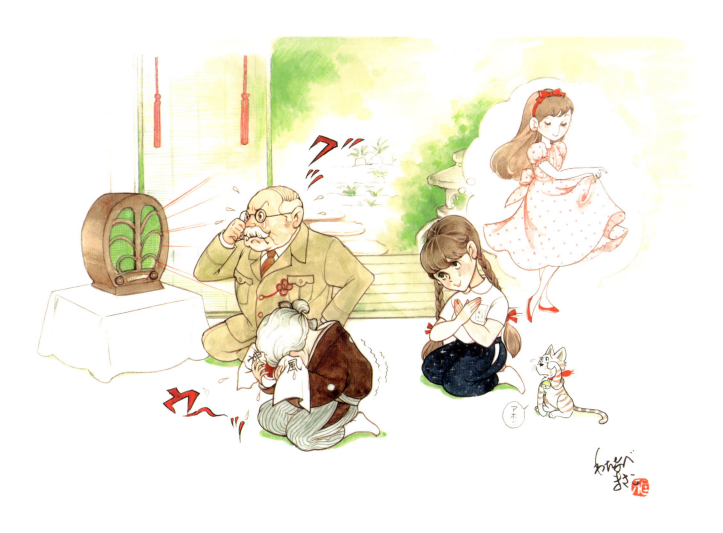

これでスカートがはける

　女学校は夏休みで、金町飛行機工場への勤労動員もお休みだったように思います。
　天皇陛下、みずからの重大な御放送があるというので、朝から、家の中がザワザワと異様な空気に満ちていました。
　いよいよその時間がきて、祖父母を始め皆がラジオの前に正座しました。
　ビィビィ、ガァガァ聞きとりにくい、雑音の向うで、天皇陛下らしいお声が、大きくなったり、小さくなったりしていました。
　正直なところ、お言葉がむずかしすぎて、内容がよくわからなくて "天皇陛下って、ちょっと訛りがあるのね" なんていったら、ヒゲの祖父から、にらまれました。

　結局わかった事は、
 "戦争が終った"
 "日本は負けた"
って、ことだったんですね。
　その日の東京の空は米機も来ずに真っ青だったことを鮮明に、思い出します。泣いている祖父母の側でちょっぴり泣いていた、17歳の私の本音は、
 "あぁこれでスカートがはける"
　　って、ことでした。
　その頃、何年か後、私と結ばれる運命にあった男は、宇都宮の部隊で（当時陸軍少尉とやら…）いかに痛くなく、自決できるか、なんて、真剣になやんで、いたそうです。

　　　　　わたなべまさこ（八月十五日を17歳、東京で迎えました）

PROFILE：渡辺雅子　1929（昭和4）年東京生まれ。'52年『小公女』(中村書房)でデビュー。集英社、小学館、講談社、光文社等に執筆。『ガラスの城』で第16回小学館漫画賞。'02年文部科学大臣賞（すべての作品）。

― 坂井せいごう

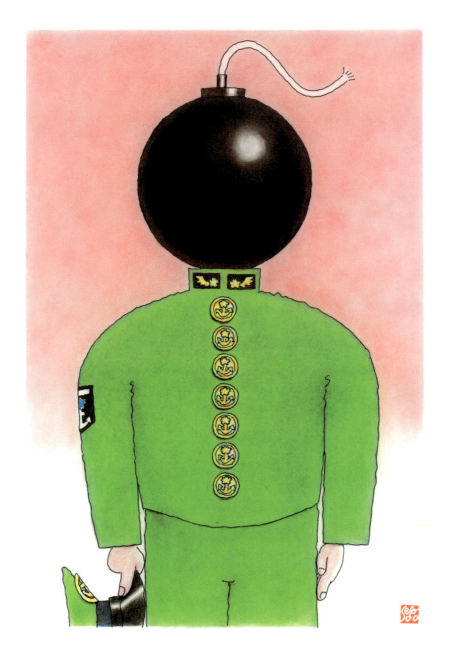

七つボタンの美少年

　敵艦に突っ込んでいった神風特攻隊に続こうと、中学四年生だった私は予科練（甲種飛行予科練習生）に入隊いたしました。
　しかし、既に日本の飛行機はほとんどなくなっていて、私たちは爆弾を抱いて本土に上陸してくる敵戦車に飛び込むことになりました。
　八月十五日は恥ずかしながら命拾いの日であります。

坂井せいごう

（八月十五日を16歳、山口県防府海軍通信学校で迎えました）

PROFILE：坂井正剛　1929（昭和4）年鹿児島県生まれ。連載漫画『ちょっとヒトコマ』『Cartoon Corner』等発表。イギリス・ワディントン国際漫画展1位、モントリオール国際漫画サロン2位、ベルギー、オランダ、イスラエル、トルコの各漫画展入賞。日本漫画家協会賞受賞。FECO世界漫画家連盟メンバー。

絵描きにでもなろうか

　私は最年少の陸軍特別幹部候補生だった。

　あの八月十五日（水）は晴、気温二十八度の炎天下、正装の軍服で本部前に整列、汗だくの直立不動で玉音放送を聞いた。が、拡声器からの雑音混じりで十六才の少年にはチンプンカンプンの感激だった。

　上官の後ろ姿が激しく震え、泣いている様子だった。やがて、隊列は崩れ解散してから敗戦を知った。同じ隊の戦友達は、村山貯水池近くへ、通信壕構築に駆り出され数日前から不在だった。

　私は体調不良だったので、兵舎でノンビリ自習などしていた。最年少で可愛かった役得だ。しかし、その数ヵ月前、敵艦載機の低空襲来で被弾戦死した無念の候補生もいたというのに、敗戦が全てを空しくしてしまった。

「銀座方面も焼けているようだ、長尾、貴様の家はそっちの方だったな」

「はい、京橋であります！」

　東南の赤い夜空を遠く眺め、上官に声震わせて応えたついこの前の事も空しい。

　八月十五日、その夜の兵舎内は、電灯も明るく、さあ、家に帰れるぞ！ と喜ぶ者、敗戦を悔やむ者、さまざまの賑々しさに急変した。

　台湾や満州国から来た候補生は、帰る道を失ったように悩んでいたが、誰として気遣う者もないはしゃぎようだった。が、

「使役（当番）集合！」

の声に、戦争終わったのに、と不満ながらも、ふと候補生に戻ってしまうひ弱さもあった。

　夜道を、トラックでの荷物運びだった。上官殿の住む官舎へ、米、味噌、砂糖などを、兵舎から担ぎ出す使役だった。

　次の夜、戦友達にせがまれ、彼らのノートに上官殿の情けない姿を漫画に描いて喜ばれ…、絵描きにでもなろうかと思った。

　　　　　長尾みのる（八月十五日を16歳、東京で迎えました）

PROFILE：長尾実　1929（昭和4）年東京京橋生まれ。'50年早稲田大学（旧）工芸美術研究所卒。「アサヒグラフ」連載作品が、新語"イラスト"を流行させ、初の「イラストレーター」となる。'76年講談社出版文化賞。

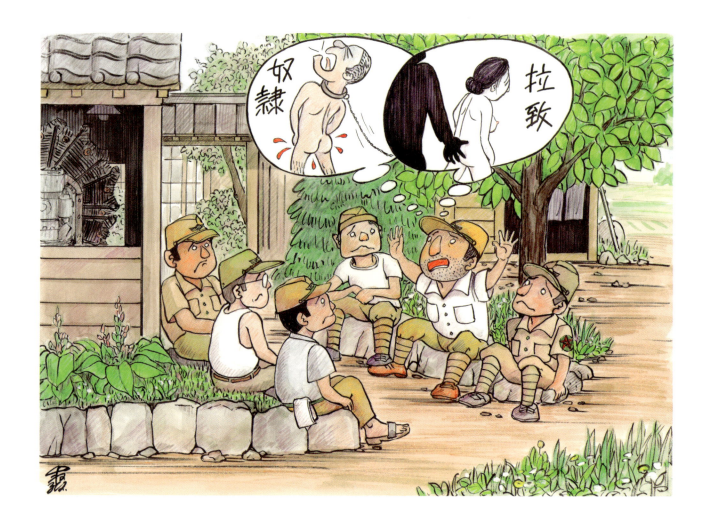

プツン

　当時私は、岐阜県各務原にあった東海五六三部隊の発動機班に、陸軍軍属として勤めて居りました。工場は空襲を避けるため、飛行場から数キロの、かつてこの地方で隆盛を極めた繊維工場。いわゆるバッタンコウの空家に疎開していました。

　空襲が激しくなり、飛行場に隣接した部隊本部を始め、兵舎、格納庫など主要な建物はほとんど空爆や銃撃にさらされ、この疎開先の工場近くでも銃撃に見舞われましたが、幸い無事で作業を行っていました。

　八月十五日正午、天皇陛下の放送を約五十人全員で、隣家のラジオで聞いたのですが、内容がサッパリ分からず、ただ暑いのと、家の前にあった柿の木の葉裏の緑が、太陽の強い光を通して鮮やかな黄緑色だったことが強く印象に残っています。

　午後になって、班長の中尉が本部からの情報として敗戦を伝えました。従業員は十四才から四十才くらいまで、私は十五才。日本はどんなことがあっても勝つということを、ひたすら信じていましたので、負けたと聞いて心に何か大きな穴があいた様な気持ちでした。やがて先輩の一人が「アメリカ兵がやって来たら、女は連れて行かれるし、男はみんな睾丸をぬかれて奴隷としてコキ使われるのだ」と、何も分からない十五才の少年にとってはただオゾましい光景を想像し、何とも云えない不安にかられて同僚と顔を見合わすのみでした。

　その後仕事などは手につかず、ウロウロしている中に就業時間は過ぎ、宿舎に帰って夜を迎えると、何かしら空間の広がりが感じられました。あれだけ激しかった空襲の情報がプツンと消えてしまったのです。ホッとした緊張のほぐれと、新しい不安。そんな八月十五日でした。

笠根弘二（八月十五日を15歳、岐阜県各務原市で迎えました）

PROFILE：1930（昭和5）年岐阜県高山市生まれ、2014（平成26）年8月没。日本漫画家協会会員。第5回読売国際漫画大賞優秀賞、第2回中日マンガ大賞、第17回読売国際漫画大賞優秀賞ほか。

花村えい子

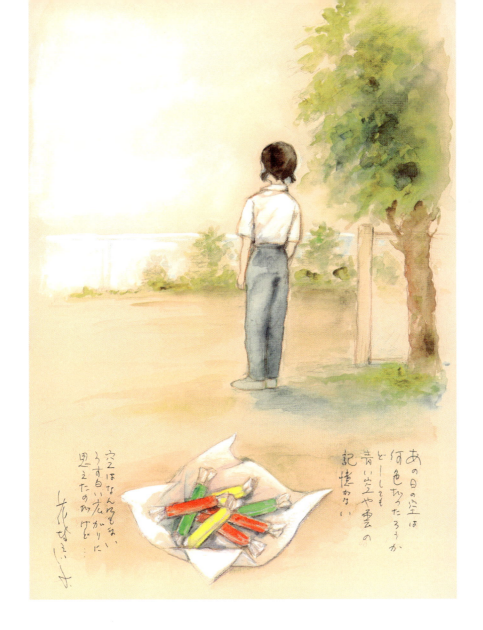

あの日の空は
何色だったろうか
どーしても
青い空や雲の
記憶がない

空はなんだか、
うすっぺらがりに
思えたのだけど…

からっぽの空

戦争は終りました。日本は負けました。
校庭に整列して聴く校長先生のことばを
どこか遠く聴いていた。
皆泣いていた。
どうして涙がでるのかわからない。
戦争ってなんだったのかわからない。
空はきのうも今日も変わりはしない。

ふっとゼリー菓子の美しい色がよぎった。
とっくに生活のむこうに姿を消したお菓子だ。
一度、ほんのすこし、学校で配られた。
白いごはんはなく、いもやカボチャが主食だった。
甘いものなど見ることさえなかった。
ゼリーは宝石みたいだった。
家に戻ると母に預けた。

病気で寝たきりの祖母の枕元に母は広げた。
たった六、七個の、小さな貴重なゼリー。
幼い弟妹がわっと寄った。
祖母の口にひとつくらいは入ったろうか。
わたしは自分では口にしなかった。
もうないのかい？
祖母は小さな声で訴えた。
もうないの　それっきり。
返事は声に出せなかった。
しばらくして　終戦を待たずに祖母は逝った。
食べさせてあげたかった。
手に入るものなら　食べさせてあげたかった。

戦争の終った日　わたしはそのことばかり　考えていた。
花村えい子（八月十五日を14歳、埼玉県川越市で迎えました）

PROFILE：埼玉県川越市出身。日本漫画家協会理事。1959年、貸本漫画「別冊・虹」に『紫の妖精』を発表してデビュー。代表作に『霧のなかの少女』『花影の女』『花びらの塔』などがある。文芸・ミステリーを原作とする作品も多く手がけ、現在も数多くの作品を発表し続けている。

── おの・つよし

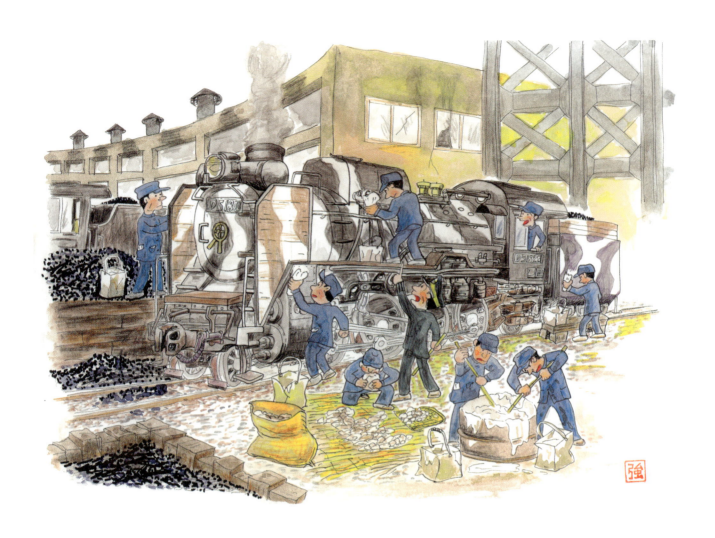

勝利の日まで　勝利の日まで

　昭和十九（1944）年八月、学徒勤労動員令が公布された。対象は、国民学校高等科の学童で、いまの中学一、二年生。十三、四歳の少年少女であった。

　夏休みのおわった九月、高等科の生徒は講堂に集められ、勤労動員の説明をうけた。いままでは、出征兵士の家の農業の手伝いであったが、こんどは軍需工場で働けという。最後に校長は「お国の為に…」と一言いった。教室の生徒は、日に日に少なくなった。

　十二月、わたしは鉄道に動員され、岡山機関区でＤ51を目の前にした。小山のような機関室に登り、熱いボイラーに触れた。仕事は、構内の掃除、事務室の雑務であった。

　翌二十年三月、国民学校卒業。動員解除となったが、止めることもできず全員が動員されていた、工場や電話局・専売局に徴用された。

　八月十五日の正午過ぎ、岡山駅近くの機関車駐留所の運転指令室から、本区に書類をとどけに出かけた。後ろから運転助役が「日本は負けたんじゃァ」と叫んだ。

　鉄道は第二の軍隊と言われた時代、岡山大空襲の日も、広島のピカドンの日も、十五日の敗戦の日も列車は走った。蒸気機関車はなにごともないように、汽笛を鳴らしていた。

　徴用された少年のなかには、戦後、赤い帽子の助役や駅長、SLの機関士、新幹線の運転士になった者もいる。また、駅でキップを切っていた少女のなかには、女性駅長や鉄道局の課長になった人もいる。

　　　おの・つよし（八月十五日を14歳、岡山県で迎えました）

PROFILE：小野　強　1931（昭和6）年岡山県倉敷市生まれ。'45年国鉄に学徒動員。著書に『鉄道物知りクイズ』『鉄道物知り教室』（曙出版）、『日本の鉄道100ものがたり』（文藝春秋）等。第4回シナリオ作家協会「大伴賞」佳作。平成7年度「北野道彦賞」受賞。

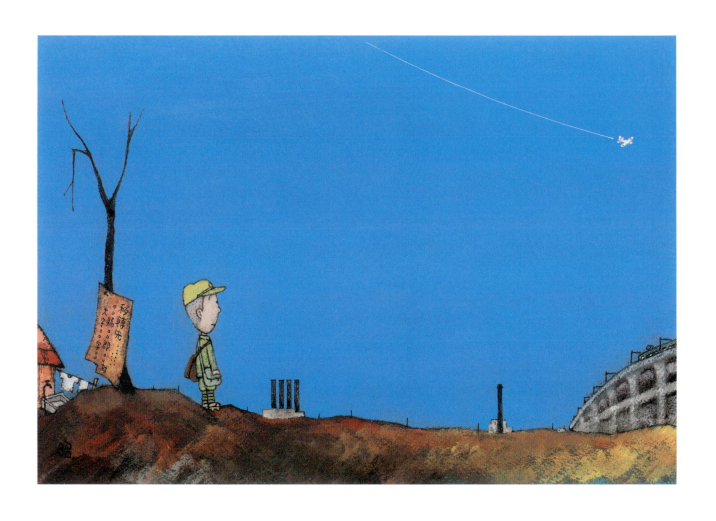

最後の特攻機？

　当時、中学一年生・十三歳の軍国少年だった私が、終戦の玉音放送を聞いて、これからどうしたらいいのかわからず、とりあえず皇居前広場へ行きました。

　広場より東京駅へ戻り、山手線、京成電車を乗り継いで、荒川区町屋のわが家の焼け跡に帰ったのは、午後三時ごろだったでしょうか。放心状態で見上げた焼け跡の空の、なんと広いこと、青く美しいこと。そんな空を見上げていると、南西の方角から、日の丸をつけた小さな戦闘機が一機飛んできました。戦争が終わったのを知らないで飛んでいるのか、あるいは他の航空基地へ連絡にでもゆくのか、見ていると、京成電車のガードを越えて、北東の千葉県の方へ飛び去ってゆきました。広い空をたった一機で、なんだかさびしそうに、小さく消えていったのが、いつまでも心に残りました。

　終戦の日からしばらくして、こんな話を聞きました。特攻隊として敵に突っ込む訓練を受けていた少年飛行兵が、終戦の放送を聞いて衝撃を受け、飛行機に飛び乗り、あてもなく太平洋に出て、敵を求めて飛び続け、最後はガソリンが切れて、海へ突っ込んで自爆したというのです。私が焼け跡の空で見たのが、その飛行機ではなかったか、そう思うと、今でも心が痛みます。終戦の日、あの皇居前広場の松の木の下でも、日本刀で自決した青年将校たちがいたそうです。そういう人たちは、きっとやむにやまれぬ気持ちだったのでしょうが、せめてあと三日間でも生きて冷静に考えていたら、むだに若い命を捨てないですみ、戦後の新しい人生を歩むことができたのではないでしょうか。改めて軍国教育の恐ろしさを考えてしまいます。

　　　　　泉　昭二（八月十五日を13歳、東京荒川区で迎えました）

PROFILE：三留昭二　1932（昭和7）年東京都出身。法政大学日本文学科、東京デザインカレッジ漫画科、卒業。第5回日本漫画家協会賞優秀賞。'69年より朝日小学生新聞に4コマ漫画『ジャンケンポン』を1万4000回を越えて連載中。

この本に絵手紙を寄せている人が八月十五日(終戦の日)をむかえた場所

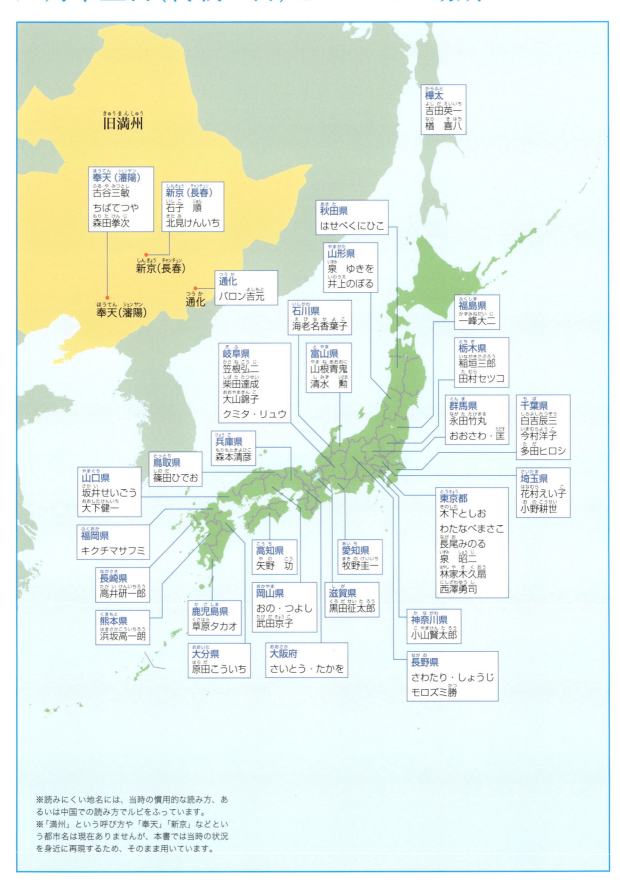

※読みにくい地名には、当時の慣用的な読み方、あるいは中国での読み方でルビをふっています。
※「満州」という呼び方や「奉天」「新京」などという都市名は現在ありませんが、本書では当時の状況を身近に再現するため、そのまま用いています。

八月十五日を
6〜12歳で
むかえた人びと

―― 海老名香葉子

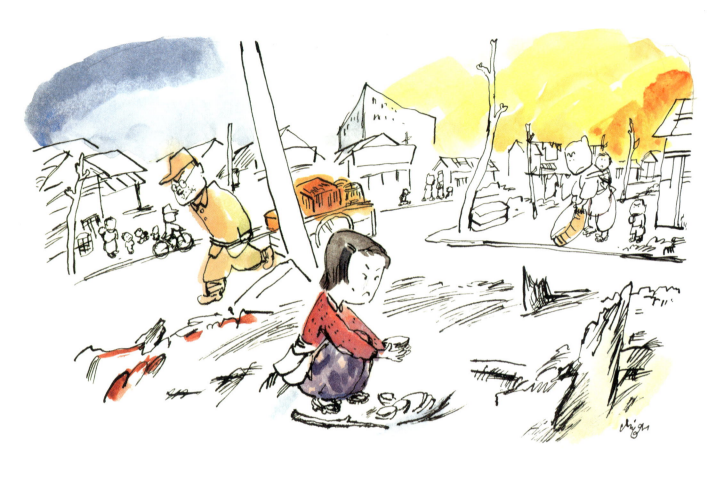

絵　千葉督太郎

一人ぼっち

　あの日はカンカン照りの暑い日でした。正午、玉音放送を聞きました。ラジオからの陛下のお言葉は聞きとりづらく解らないまま終りました。叔母が突然、「皆んな犬死にしちゃったっ」と泣いたのです。
　私は戦争が終ったと云うことより、これから先どうなるのだろう不安が襲いました。
　叔母から離れて谷川へ出ました。ただただ川の流れがさわさわし、村は息を殺したようでした。しゃがみ込んで流れを見つめるだけでした。小学六年の夏、八月十五日のこと、既に父も母も祖母、二人の兄、可愛い弟を東京大空襲、炎の中で死んだと云う報せを受けていたのです。
　五年生の夏に沼津の叔母のところへ疎開し、あくる年の三月九日風の強い日、退避！　退避！　の声で香貫山に登りました。夜更けになったら、東京の空が赤いぞ！の声、私は夢中で山頂近くに登りました。薄赤く空が染まっていました。凍土に正座し一身に祈りました。どうか皆んなが無事でと、祈り続けて、あくる日、学校で東京の本所深川は全滅だってよ、と聞かされたのです。不安で不安での五日後、すぐ上の兄、中学一年生がボロボロになって現われ、「父ちゃんも母ちゃんも、皆んな死んだんだ。かよ子、ごめん、ごめん」と泣いて云うのでした。そして抱き合って泣いたあくる日、当てもないのに東京へ舞い戻って行き、兄と私はバラバラの戦災孤児になったのです。再疎開先の石川県穴水で八月十五日を迎え、一番頼りにしていた叔母にも手離されて秋には東京の焼け跡をさ迷い歩く少女になったのです。学校へ行きたくても拾ってくれる人はいない。孤児の私のあの頃は、とても悲しいものでした。どれだけ大勢の子が苦しんだかしれません。あの八月十五日の玉音放送がもっと早かったらと悔まれてなりません。

　焼け跡に　一人ぼっちの十二の娘　なぜ皆死んだのと天を突き泣く

　　　海老名香葉子（八月十五日を12歳、石川県穴水町で迎えました）

PROFILE：1933（昭和8）年東京本所生まれ。'52年初代林家三平と結婚。九代林家正蔵、二代林家三平（落語家）の母でもある。'83年『ことしの牡丹はよい牡丹』（文藝春秋）がベストセラー。'86年『うしろの正面だあれ』（金の星社）でサンケイ児童出版文化賞受賞。その他、著書多数。

永田竹丸

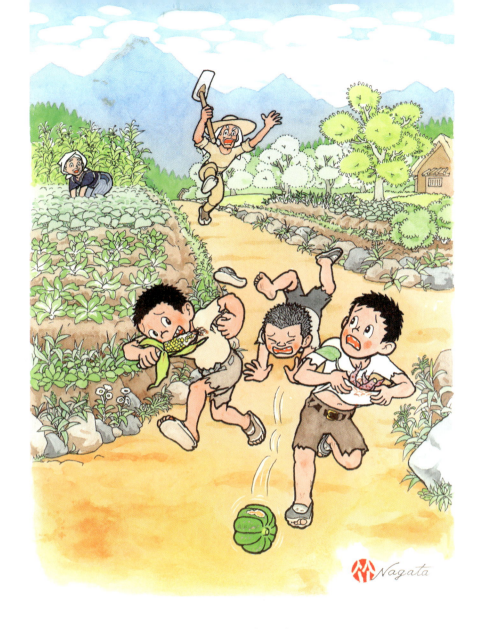

のら犬のごとくに

　敗戦の日を迎えたのは、学童集団疎開での群馬県佐波郡赤堀村、大光寺という小さな寺で、宿舎兼教室だった。母校は東京都淀橋区下落合(現・新宿区中落合)。
　私たちは、敗戦を告げる天皇の"玉音放送"なるラジオを、その時は聴かなかった。引率の教師への事前の連絡が洩れたのか、それとも通知を受けても、教師自身がその意味を理解できなかったのか。
　とにかく私ども生徒は、いつものように朝食とは名ばかりのものを済ますと、教師の目を掠め、一人ふたりと戸外へ脱走し、いつものように、のら犬のごとく村内の畑や裏山などに、飢えを凌ぐ"餌"を漁りさまよっていたのだ。この頃には、教師が授業開始を知らせる寺の太鼓を叩いても、聞こえなかったふりをして戻らぬ者が多かった。それをよいことに、教師は授業を投げてしまっていた。だから敗戦を知ったのは、その日の夜か翌日のことだったろうが、記憶に無い。ただ、いつも、遠く前橋や高崎の空を焦がす空襲の音が聞こえず、静かな日とは感じていた。
　戦争中の食糧不足は全国的なこと。だが、私どもの疎開先では、さらに酷かった。小さな宿舎だったので、生徒は二年と五年の二組だけ、教師は男女各一人で、これが引率者でありながら不倫の同棲生活していて、生徒に支給されるはずの食糧費や品を横領していたのだ。現代の子供たちの食事量と比べると十分の一にも満たない食事しか生徒には与えられず、空腹を抱え床につくと、夜半、教員室からは油の焦げる旨そうな匂いが流れて来た。
　その頃私は、早く大人になりたいと思った。軍人になりたいとか、偉くなりたいとかいうのではない。「早く大きくなって、先生にフクシュウ(復讐)したい」だったのだ。
　「戦争は総てを狂わせる」と思考を置き換えるまでには、長い年月がかかった。

永田竹丸(八月十五日を11歳、群馬県佐波郡で迎えました)

PROFILE：1934(昭和9)年東京生まれ。'51年「漫画少年」でデビュー。『ススムとタカシ』(「漫画少年」)、『ロボットS1号』(「幼年クラブ」)等。『ピックルくん』(「たのしいー～三年生」)で'60年第1回講談社児童まんが賞。クロッキーみろの会代表。

―― 石子　順

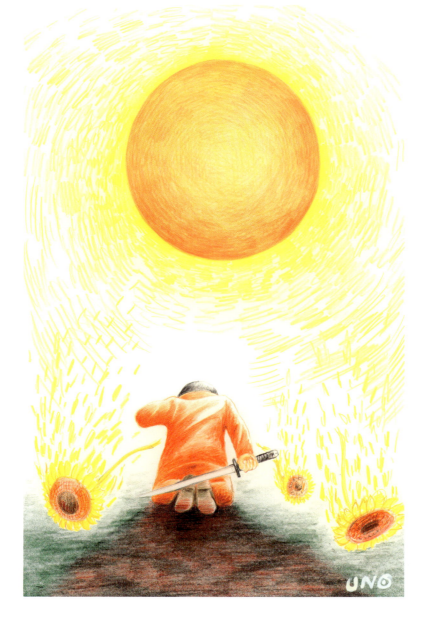

絵　ウノ・カマキリ

ひまわりが"殺された"八月十五日

　一九四五年八月十五日、中国東北地方の長春、そのころの満州国新京市。僕たちが住んでいる集合住宅の住人の中で、ただ一人残っていた初老男性に赤紙がきて出征することになっていた。母を含めて近所の母親たちは、そのおじさんの送別会を、みんな集まってやりましょうと決めた。それぞれが食べ物を持ち寄って、二階の一つの部屋に集まった。十二時から天皇陛下の玉音放送があるから、それを聞いてお昼にしようということになったらしい。出征するおじさんがカーキ色の協和服を着て左に軍刀をおいて座った。

　いよいよ玉音放送が始まった。遠く海を越えてくるせいか、雑音がまざって聞きとりにくい。とぎれとぎれの言葉は何をいっているのかわからない。と、突然、おじさんが泣き始めた。え？　と思うと、おばさんたちもしゃくりはじめた。「どうしたの？」母に小声で聞くと、「戦争が終わったのよ。日本が負けたのよ」と涙声でいった。

　腹を空かせたまま部屋の外に出た。太陽がいつものとおり輝いていて、道路は人気もなく静まりかえっている。階段の踊り場から下を見ていたら、出征するはずだったおじさんが出てきた。手に軍刀を持って階段をそのままおりていった。小さな門のわきの小さな庭に、僕たちが植えたひまわりが何本か立っている。大きな花を元気に咲かせている。

　と、おじさんは軍刀を抜いた。光った。あっ！　と思ったらひまわりの花に斬りつけた。花びらが飛び散った。刀を幹にたたきつけた。ゆらりと揺れて倒れた。人のように倒れた。一本、二本、三本と、倒れた。花びらが地面にいっぱい散らばった。黄色い血のように散らばった。空はあくまでも青く、明るかったが、青ぐさい匂いがした。"殺された"ひまわりが無残だった。恐ろしかった。大日本帝国が戦争に負けた、という思いが全身をつらぬいた。日本に帰りつくまでの八年にわたる長い日々がこうして始まった。

　　石子　順（八月十五日を10歳、中国旧満州新京で迎えました）

PROFILE：1935（昭和10）年京都市生まれ。'53年まで中国東北部在住。'60年代から映画批評・漫画研究活動開始。日本漫画家協会理事。『中国からの引揚げ 少年たちの記憶』（共著）で第6回文化庁メディア芸術祭特別賞。著書『映画366日館』『日本漫画史』『漫画詩人・手塚治虫』他多数。

今村洋子

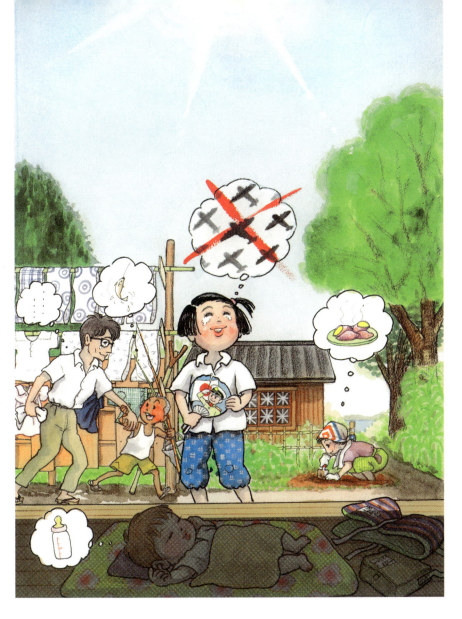

みんなみんなもう大丈夫

　私はその日を家族（父母弟妹）と共に疎開先の千葉県木更津市で迎えました。小学校五年生、十才の時です。

　朝からジリジリと太陽の照りつける暑い日でした。お昼に重大発表がある、というので大人達は緊張の面持でラジオの前に集っていました。母だけはいつもと変らず、何やら忙し気に立ち働いているので、私は妹のお守りをしながら、いたずらっ子の弟を見張っていたのですが、（重大発表って何だろう…？）とドキドキ心配でなりませんでした。

　と云うのも、二日前、ついに木更津港に爆弾が落され、空から大量のビラが撒かれ、そこには"近々、大々的に爆撃を行う！"と予告がされていたのですから…（いよいよ本土決戦か!?）と思うと怖くて恐ろしくて、気がつくといやがる妹をギュッと抱き締めていました。

　ところが……「玉音放送」によって戦争が終った（敗けた？）のだと云うことが解ったのです。でも泣いている大人達の姿から、悲しいのか、口惜しいのか、喜んでいいのか…？　これからどうなるのか…？　本当のところ、私にはまるで解らなかったと思います。

　そんな中でも母がいきなり「おいも蒸そうね」といって立ち上ったことや、「もう飛行機が来ないなら釣りに行こう」と、泣いている父の手をひっぱっていた弟の姿、と共にいつの間にか寝てしまった妹を下し、外に出てホッと白熱に輝く太陽を仰ぎ見た時、（ああ、もう空襲は無いのだ、父さん母さん、いたずら坊主の弟、可愛い可愛い赤ちゃんの妹、みんなみんなもう大丈夫！！）と思ったら急に涙が溢れて来て、しばらくは暑さも感じず、炎天下に爽やかささえ覚えて立ちつくしていた…ことが、私の八月十五日の記憶として唯一鮮かに思い出されるのです。

　　　今村洋子（八月十五日を10歳、千葉県木更津市で迎えました）

PROFILE：1935（昭和10）年東京生まれ。父（今村つとむ）が漫画家だったため、アシスタントを務め、18歳で単行本デビュー。のち「マーガレット」（集英社）連載の『ハッスルゆうちゃん』で第6回講談社児童まんが賞。学習誌「小学一年生」で『ぺちゃこちゃん』他、作品多数。

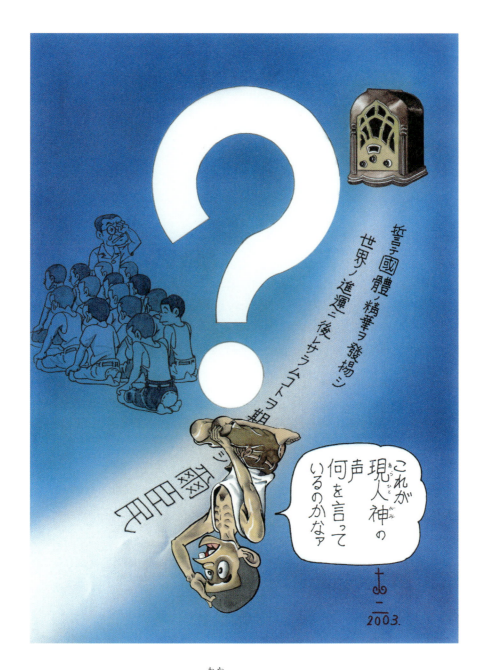

さっぱり判りませんでした

　敗戦の日　私は東京都荒川区立第三日暮里國民小學校四年生として　福島縣の石川町（国鉄水郡線）の双葉屋と云う蕎麥やさんに学童疎開していました　重大な放送があると云うのでもっと頑張って戦えとか新型爆撃機富士が米國を爆撃したのだ　いや學童への食糧配給がふえる知らせだとか　噂が飛び交いました　蕎麥やさんの家族が住む部屋にラジオがありましたので　皆　正座し頭を垂れて　玉音放送を聞きました　生き神様の聲はどんな聲なのか　笙の楽の音と共に巌かに聞えて来るのかと思ったら意外と重々しさは無く　受信機の性能の悪さに依るのでしょうが高い音域で想像していた神々しい聲とは　程遠い感じで力落したのを覚えています　そしてその意味がさっぱり判りませんでした　やがて担任の先生や寮母さんが泣き出し　先生が「日本は負けた　負けたんだ」呟く様に話をしました

一峰大二（八月十五日を10歳、福島県石川町で迎えました）

PROFILE：寺田國治　1935（昭和10）年東京生まれ。21歳で『なぞのからくり屋敷』で「少年」付録にてデビュー。その後『黒い秘密兵器』『電人アロー』『プロレス悪役物語』など様々なジャンルを手がけ、特に『ウルトラマン』『スペクトルマン』等TV作品の漫画化、20数本を描く。

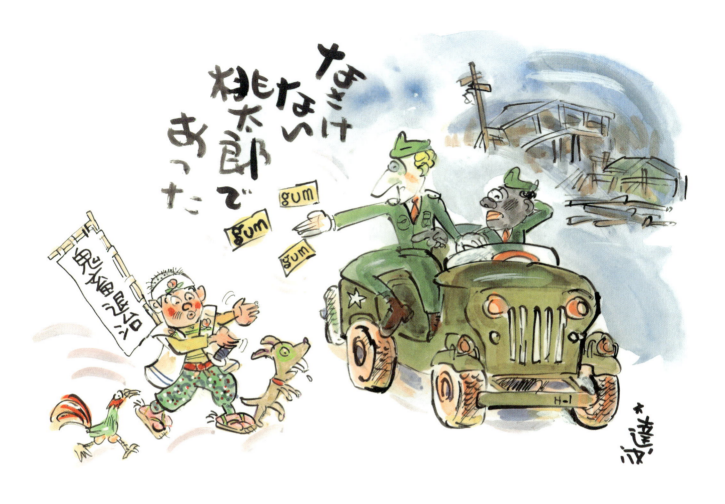

鬼畜米兵

　伊吹山から吹き込む風は厳しく、冬は小学生の胸くらいまで降雪があった。
　「長靴」がほしくても物資不足で売っている店はなかった。仕方なく、母方の秋田からわらで編んだ「雪んこ靴」を取り寄せて代用したが学校の帰りは悲惨だった。
　雪が溶けて「雪んこ靴」は水びたしで足は「霜焼け」。
　軍人あがりの教師はことあるごとに鉄拳を振って生徒を殴ったが、「喘息」を病んでいた私には穏便であった。病人の生徒を殴っても仕方ないと思ったのだろう。
　八月十五日を境に教師は鉄拳を捨てた。ただ、生徒に《今に鬼畜米兵が進駐してくるぞ！》と不安を煽った。

　だが、進駐軍はまるでサンタクロースであった。ジープの上からチューインガムやチョコレートを子供達に投げてきた。
　貧しい日本の子供にはプライドはなかった。初めて味わう外国の菓子に無邪気に喜んだ。飛びついた。
　多分、食べもので「心」を買収されたのかもしれない。少なくとも当時の子供には進駐してきた米兵に「鬼畜」という字は消えていた。
　今や日本は経済大国。時には出しゃばり過ぎて「顰蹙」を買っている。外国人から「鬼畜」と言われないようにしたいものである。

　　　　柴田達成（八月十五日を10歳、岐阜県垂井町で迎えました）

PROFILE：柴田義成　1935（昭和10）年愛知県で生まれて、岐阜県で育つ。「アサヒグラフ」等に投稿生活の後、'60年上京。一枚漫画を主に、「小説サンデー毎日」、スポーツニッポン等に発表。ポスター、イラストルポ等幅広く活動。主な著書に『人間讃歌』『人間図鑑』『サラリーマン諸君。』等がある。

森本清彦

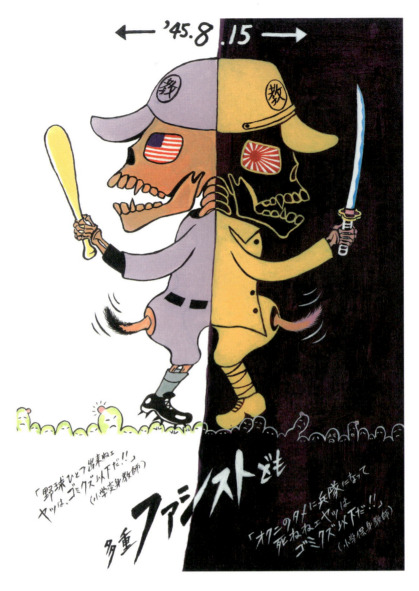

ネオ・ファシスト（極右鬼子）ども

　そこは都内でも屈指のミッションスクールで、狂気の進む暗黒体制からマークされ、憲兵やら特高の日夜厳しい監視の目が光っていた。高まる危機感から、司祭服の校長以下全教師が軍閥の手先に成下がり、その矛先は弱く無抵抗な小学児童に向けられた。
　「オイッそこ！　出て来いっ！」「ドッキン！！！」
　哀れな「イケニエ」に襲いかかる猛烈な平手やパンチに罵声の嵐が、ひどい時には一時間中も密室内を荒れ狂う。何れも大した理由はなく、ひたすら保身と、ストレスのハケ口に使われていただけだ。
　「八月十五日」の一年以上も前から休学し、留守番の大叔母と白猫しかいない、阪急沿線の高台にあった父親の広い実家で、病弱の目にあの日まで、昼夜の別ない空襲で火の海に染まる街と空が映っていた。
　翌年遅くまた大嫌いな学校に顔を出すと、そこに待ち構えていたものは「栄養失調」だの「ヒョロ助」だのと傷つけて喜ぶ、つやつや栄養のいい自称教師どものガン首だった。くるりと一八〇度転向した彼らは、暴力体質のコアだけ残した民主主義マスクをかぶり、今度はアメリカさんへと卑しい愛想笑いを振りまき、平然と今まで洗脳の道具で、崇めさせた軍国版テキストに墨を塗らせ、有無を云わせず野球練習に駆り立てていった。
　悪意に充ちた暴力犯罪の猛威で、殆どが生涯不治のトラウマを刻みつけられたぼくらにとり、8／15の影響ひとつない「密室内」では、全身を凍りつかせる「体罰儀式」が繰り返される。以後今日までなんの罪科にも問われず、課されて当然な「逆体罰」さえも免れた上、更に都合よく、彼らには頬かむりのまま逃げ込める、ぬくぬく安楽な老後まで用意されていた。

　　　　　森本清彦（八月十五日を10歳、兵庫県で迎えました）

PROFILE：1935（昭和10）年兵庫県生まれ。月刊「Charlie」「le Fou」他にイラスト掲載。「アサヒグラフ」「週刊ポスト」連載の他、創作絵本、アンソロジー、月刊誌イラスト、単行本イラスト、カバー等。主な受賞：日本漫画家協会賞優秀賞、国際ユーモア・サロン特別賞、テヘラン国際絵本原画展金賞、他。

ゲンコツと漫画と泊町

　私は、毎年八月十五日の正午になると、頭にゲンコツの痛みを思い出します。

　昭和二十年八月十五日、晴、暑い日でした。その時、私十歳、富山県泊町（現在の朝日町）の親戚の家、朝から大人たちは、なにやら落ちつかず、そわそわしていましたが、正午になると、全員、ラジオの前に集まってきて、神妙な顔で座りました。ラジオからは、雑音まじりで男の人の声が流れてきました。なにか重要なニュースかな、と思って聞いていたら、大人の数人が泣きだしたのです。

　「どうしたが？」と、そばにいる親戚の人に聞いたら、悔しそうな顔で「戦争が終ったがよ」と、いうのです。思わず私は、大声で「バンザーイ」と、叫んでいました。その時、頭にゲンコツが一発！　落ちたのです。

　「ダラッ（バカの意）戦争に負けたがやぞっ、バンザイとはなんちゅうこというがよっ」、ラジオの声は、始めて耳にした、天皇陛下のお声だったのです。いや、私の「バンザイ」は、戦争の恐怖から、やっと、解放された喜びのあまり、つい口から出たものでした。この年の四月に、大阪からこの泊町に疎開してくるまでは、大阪で連日、昼夜間わずの空襲警報で、防空壕に飛び込む毎日だったのです。疎開してからの四ヵ月、空襲はおろか、警報のサイレンひとつ鳴らない、泊町の生活は天国でした。空襲がないから、夜の灯火管制なし、食糧は海の幸、山の幸がいっぱい、海と山が近いから、遊ぶのに事欠かない。こんな環境ですから、大阪ではなかなか描けなかった漫画を、この田舎町でのんびりと、好きなだけ描くようになったのでした。

　今日まで漫画ひと筋にやってこれたのも、終戦を迎えた時、住んでいた泊町のお陰です。私は東京生まれで大阪育ちですが、故郷は富山県の泊町だと、信じています。

　　　　山根青鬼（八月十五日を10歳、富山県泊町で迎えました）

さいとう・たかを

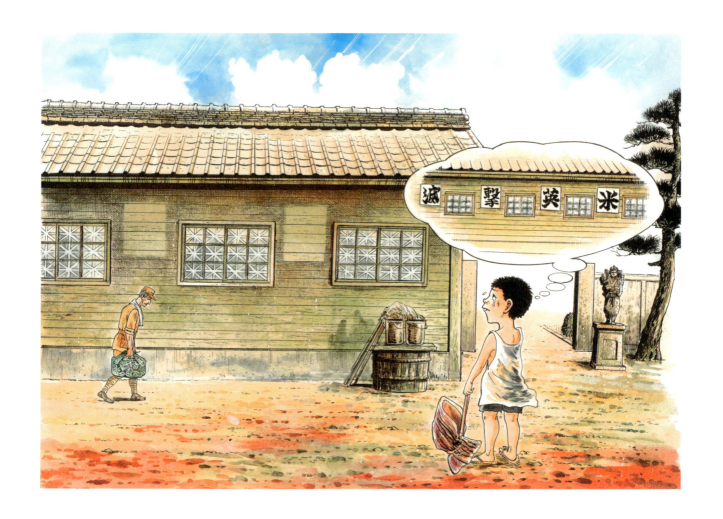

自分で考えるクセ

　小学校の校舎の板壁に、米・英・撃・滅、と書かれたものが貼られていた。それがはがされているのを目にした時、『ああ、やっぱり戦争は終わったんだ、日本は負けたんだ』と、小学三年生だった私がはっきり実感した事を記憶している。
　天皇陛下の玉音放送を大人といっしょに聞いた時には、天皇陛下の話される言葉も内容もチンプンカンプンで、大人たちが涙しているのを見て『これは天皇陛下が"戦争は負けた"と知らせているのだな』とは思ったが、理解出来ないのでピンとこなかった……泣く大人たちを見ていると悲しみがこみ上げて来て、訳も分からずいっしょに泣いた。
　もっと実感したのは、使用していた教科書に、先生の命令でスミで文の一部(いや、半分以上だった気がする)を塗りつぶさせられた時である。『これはきっと進駐軍の命令なんだな』と、子供心に感じたからだった。
　そして、世の中すべてのものがひっくり返っていくのを日を追うごとに感じる事になった。善・悪・常識・価値観等々……大人たち(特に学校の先生)が、それまで善と信じて疑わなかったものを悪だと言い、悪だと信じて疑わなかったものを善だと言う……。大いに悩み苦しんだ私は、『人間は、その時代その時代で、都合良くそういうものを作っていくのだな』と、中学二年になって気づき、それ以来、おかげで、大人の言う事をう呑みにする事なく、すべてを"原点"から考えるクセがついた。これは、今の仕事(劇画制作)の上で大変役に立っている。
　この時代に育って来た事には感謝しているが、これまたその考え方のおかげで、どんな理由があろうとも"戦争"という行為は、人間のとる行為の中で一番の"愚行"だという事にも気づかせてもらった。なんとか早く人間は"地球有限"を心から考え、それを守るために行動したいものである。

さいとう・たかを

(八月十五日を9歳、大阪府泉北郡福泉町で迎えました)

PROFILE：斉藤隆夫　1936(昭和11)年大阪府出身。'55年『空気男爵』でデビュー。'76年に第21回小学館漫画賞、'02年に第31回日本漫画家協会賞大賞を受賞した『ゴルゴ13』は、現在も連載中。主な作品に『鬼平犯科帳』『影狩り』『雲盗り暫平』等。'03年に紫綬褒章。'10年に旭日小綬章。

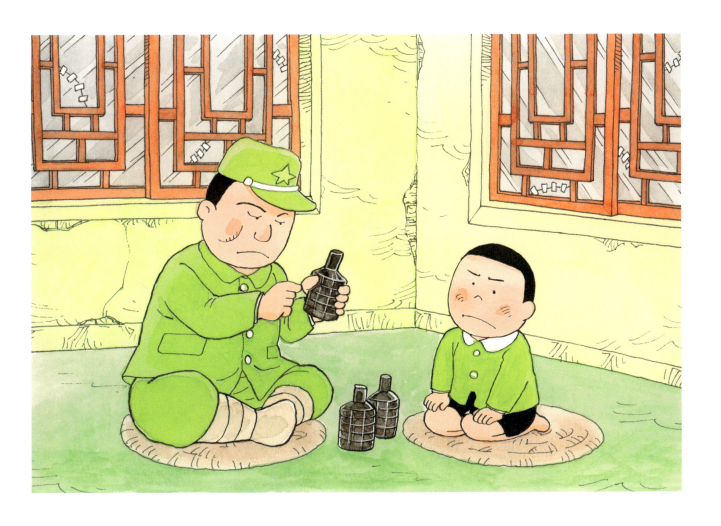

父に手榴弾の扱い方を教わった

　古谷三敏が父から手榴弾のあつかい方を教わっているところである。敵兵が攻めてきたらそばに行け、相手は子どもだと思って油断しているから、手榴弾のピンを抜いて相手に抱きついて死ね、といわれた。真剣になって安全ピンの抜き方を教わったが、子どもの力では安全ピンはとてもきつく感じられた。

　八月十五日に官舎で軍属と家族が集まってラジオ放送を聞いたが、わけがわからない。おとなたちが「日本が負けた」と言っている。次の日から中国人の子どもの態度が変わった。数日してアメリカ軍の艦隊が来た。渤海湾の水平線いっぱいに大小の軍艦が浮かんでいた。恐ろしかった。「これは負けるわ」と思った。艦隊は秦皇島に向かったらしい。

　古谷三敏たちは北戴河から天津に移された。北支那派遣軍五十万人の食糧や衣服、機材などが充満している貨物廠に四ヵ月ほどいて十二月に博多に着いた。三日か四日くらいかかった。大きい貨物船だったが、全員船酔いになった。博多で持っていた毛布をみかん三個と交換した。そのみかんがおいしかった。（『少年たちの記憶』より／文・石子　順）

古谷三敏（八月十五日を9歳、中国旧満州奉天で迎えました）

PROFILE：1936（昭和11）年中国奉天生まれ。'55年『みかんの花咲く丘』で漫画家デビュー。'59年より手塚治虫のアシスタントを勤め、'64年赤塚不二夫のフジオ・プロ入社。'70年『ダメおやじ』を「週刊少年サンデー」に連載し、11年続く。'78年度小学館漫画賞。代表作に『BARレモン・ハート』等。

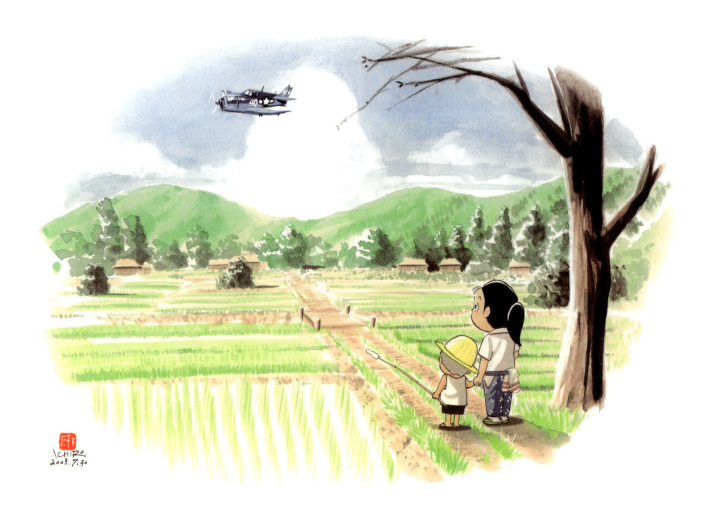

初恋が終った日

　昭和十九年十月上海より帰国後——。

　当時、長崎県松浦市御厨町に母一人、娘一人という女所帯の農家に疎開していた僕は、この家族に男の子がいないということもあったのでしょうが、たいへん可愛がられました。

　特に、お風呂に入るときは、その風呂が五右衛門風呂であったので、「研ちゃんを一人で風呂に入れたら危ない。」ということで、お姉さんがつきっきりでお風呂に入れてくれたことと、夜、並んで寝ているお姉さんの布団にこっそり入ると何もいわず抱きしめてくれたことは今でも一番楽しい思い出として残っています。

　そして終戦の日、実家に帰らなくてはいけない僕は、最後にお姉さんと遊びに出かけ、一機のグラマン戦闘機が二人の前を低空飛行して通過するのを見ました。終戦ということもあったのでしょう、僕の目には、そのパイロットが心なしか微笑んでいるように見えたのを覚えています。

　僕にとっての八月十五日は、初恋のお姉さんと離れ離れになった、淡く切ない日なのです。

高井研一郎（八月十五日を8歳、長崎県松浦市御厨町で迎えました）

PROFILE：1937（昭和12）年長崎県生まれ。1歳から上海に育つ。手塚治虫、赤塚不二夫のアシスタントを経て、'56年『リコちゃん』で漫画家デビュー。『総務部総務課山口六平太』（原作・林律雄）が人気に。他に『プロゴルファー織部金治郎』（原作・武田鉄矢）、山田洋次監督『男はつらいよ』も漫画化。

多田ヒロシ

遠い日

多田ヒロシ

ぼくは戦争中、疎開先の千葉県で機銃掃射に二度遭遇している。一度はぐんと低空飛行で襲ってきて、乗っていた二人の米兵の笑っている顔が見えた。

また、ある日、はるか上空で米軍の爆撃機と日本の戦闘機・二機と空中戦をやっていたのも覚えている。

小学二年生の夏休みだった。その日、ぼくは弟をつれて朝から川へ魚すくいに出かけていた。昼ちかくになって弟と家に帰ると、疎開の時に東京から持ってきたラジオの前で大人たちが涙を流していた。玉音放送だった。

その時、日本が戦争に敗れたことをぼくは知った。

二、三日して米軍が九十九里沖から上陸してくるという流言飛語が囁かれた。村人のなかには真剣になって竹槍で応戦しなければいけないと信じていた人もたくさんいた。

でも何事も起きなかった。

それから遠い月日が過ぎた。戦争はもうゴメンだ。

多田ヒロシ（八月十五日を8歳、千葉県香取郡多古町で迎えました）

PROFILE：多田 寛　1937（昭和12）年東京生まれ。武蔵野美術大学デザイン科卒。漫画、イラスト、創作絵本等の仕事も多くする。主な創作絵本に『おんなじおんなじ』『わにがわになる』『ねずみさんのながいパン』（こぐま社）、『りんごがドスーン』（文研出版）等のほか100冊以上の単行本がある。

― 林家木久扇

ラジオの前で

　昭和二十年八月十五日の正午、私は杉並区立桃井第三国民学校の校庭にいて天皇陛下みずからの終戦の玉音放送を聞いていた。国民学校一年生八歳だった。
　住んでいた日本橋久松町の家は戦災で焼けてしまい一家は縁故を頼って中央線西荻窪駅のそばに移り住んでいた。
　家にはラジオが無かった。昼からとても大切な放送があると言うので早目の昼食を食べてモンペ姿の母にせかされて、区立桃井第三国民学校の校庭の朝礼用の台座の上に設置されたラジオの前で直立不動で立っている近所の人達と一緒に、ラジオを凝視していた。やがて箱型のラジオから放送がはじまる。接続が悪いのか、時報がかすれてなり、つづいてアナウンサーのふるえた声、君が代が吹奏され玉音放送が始まった。
　「忍びがたきを忍び、耐えがたきを耐え…」
　天皇陛下のお声だ、泣いているようだった。……
　「恐れおおきことだ、あゝ戦争が終った！」
　息をのんで聞いていた大人達も号泣して、真夏の太陽がまぶしく熱い熱い正午だった。

　　　　　　林家木久扇（八月十五日を8歳、東京で迎えました）

PROFILE：豊田 洋　1937（昭和12）年10月19日東京生まれ。'56年漫画家・清水崑氏へ入門。'60年崑氏の紹介で落語家・桂三木助氏門下へ。翌年桂三木助没後、林家正蔵門下へと移り、林家木久蔵となる。'69年「笑点」のレギュラーメンバーとなる。'72年真打ち昇進。'07年林家木久扇に改名。

泉　ゆきを

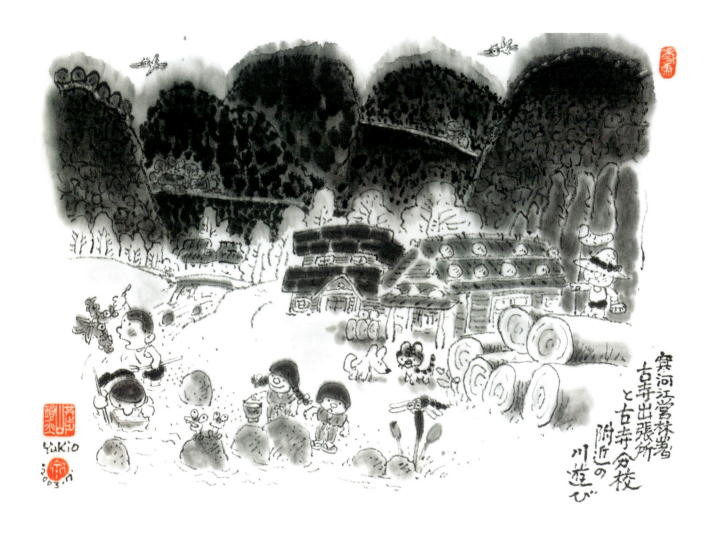

ブナの原生林で

　山形県西村山郡七軒村字古寺（現大江町）。ここは大朝日国立公園の朝日連峰の登山口で古寺鉱泉の有る所、ブナの原生林で寒河江営林署がこのブナの伐採の為古寺から川に添って「トロッコ」の線路を敷き、伐り出された原木をトロッコに積んで麓の製材所に運んでいた。
　この集落には昔から住んでいる家は三、四軒しかなく、営林署の山仕事をする為に十数家族が転居していた。私の父も樵としてここで働いていた。山深いところで積雪は二メートル以上にもなり二階建の分校は一階部分がすっぽり雪に埋まって二階の窓から出入りし、春が来て真っ黒な土が顔を出すのは五月になってからだった。
　戦争で戦死した人や戦地で病死して帰って来る人があると、日の丸の小旗を持って集落の入口に迎えに出た。白木の箱を白い衣で首からさげて胸元にかゝえた遺族に、小旗を振ってご苦労様と頭を下げた。又猫の額ほどの校庭の朝礼台に立って、襷を掛けた同級生のお父さんが出征の挨拶をするのを大人達に混じって聞いた。
　終戦の前年暮れ、叔父（菊地春男二十歳）が出征の報告と挨拶にやって来たが、此の時が最後の別れとなってしまった。叔父菊地春男さんは昭和二十年二月山形県最上郡大蔵村永松鉱山社宅から豪雪の中スキーで出征していったとの事、その後満州に渡り輸送船でフィリッピンに向かう途中マラリアにかかって戦病死…と昭和二十四年夏通知があった。この頃叔父の実家と私の家は仙台で隣りどうしだったので役場から叔父の死を知らされた祖母は、小さな石ころ一つ入った白木の箱を前に肩をゆすって泣き崩れたのを思い出す。
　終戦の八月十五日は一年生、山奥で電気もラジオも無くはっきりしないが川で遊んでいたと思う。お盆で実家に行っていたおばあちゃんが帰って来て、天皇陛下のラジオ放送の事を教えてくれた。
多勢の戦没者に合掌

　泉　ゆきを（八月十五日を7歳、山形県西村山郡で迎えました）

PROFILE：佐藤行雄　1938（昭和13）年山形県生まれ。16歳で上京。新聞、雑誌の投稿から漫画を始める。阪神・淡路大震災から始めた空箱にお地蔵さんを描く「箱絵」で第25回日本漫画家協会賞選考委員特別賞。第19回読売国際漫画大賞、近藤日出造賞等。箱絵会員展4回。にっぽん箱絵の会主宰。

―― 稲垣三郎

青い空

　湧いて出るような蝉時雨が周りの樹々から降り注ぐ、暑さの峠のような真夏の昼だった。空はどこまでも青かった。
　私は筑波山を遠望する栃木県の一地方に縁故疎開をしていた。早生まれで昭和十九年に横浜の国民学校に入学、"一億火の玉"を背中に背負ったような男性の教師に革のスリッパで殴られていたりしたので当時は二年生のはずだがその辺りがはっきりしない。その後の履歴によると一年生を二度やったらしい。
　その家は農家で土間に沿った板の間か、上の畳の間にラジオを置いて、大人七、八人が直立して放送に聞き入った。ピーピーガーガーの合間に声が聞こえてくるような感度の悪さ、加えて返り点漢文のような難しい言葉遣いが七歳の私に分かろうはずがない。大人たちの顔色や様子をうかがうばかりだったが皆の表情は暗く悲しげで、私はひどく不吉な感じがした。
　やがて放送が終わった。ややあって、カナイサンノオバサン（といったと思う）がその大柄なからだを両手もろとも板の間に仰向けに投げ出して「あーァ、だめだった！」と大きな、しかし力のない声をあげた。手拭のかぶりものが髪から解けて落ちた。婦人ら何人かは腰を下ろしたりしゃがんだりして、泣いているようだった。何人かは外へ出ていった。
　私にも状況は分かった。戦争に「マケタ」のだ。絶対に起こるはずのない、起きてはならないことがいまそこにあった。真っ赤な顔をした「キチクベイエイ」が戸口に立っているのだ。足元が崩れ落ちる感覚が背筋を這いのぼってきて涙が出そうになった。だが、なぜかはずかしくて、座敷の裏側の人のいない縁側に出て泣いた。
　涙が止まって庭に下りると背丈ほどの草むらから真夏の草いきれがむっとおそいかかってきた。見上げると空は変わらずぎらぎらと輝いてどこまでも青かった。そして、もう飛行機の機影が見えても隠れる必要がないのだった。何日かしてからその喜びで身が弾んだ。

<div style="text-align: right">稲垣三郎（八月十五日を7歳、栃木県で迎えました）</div>

PROFILE：「ペンネーム」蛙Q三郎　1938（昭和13）年横浜生まれ。'60年代から絵画作家集団「62層」を軸に制作発表。「日本現代美術展」「山種美術館賞展」等に出品の後、'80年ごろより水墨表現に移行、以後「墨絵展」、個展等で発表。'70年前後に日本漫画家協会加盟（2014年退会）。http://www.saburo-arts.jp

井上のぼる

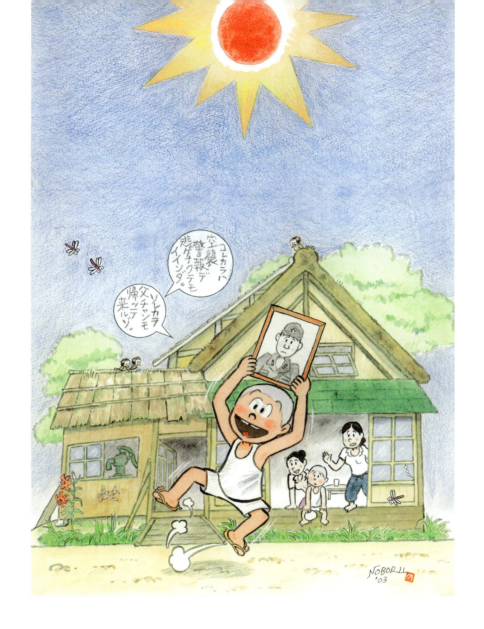

父ちゃんが帰ってくる！

とにかく暑かった。

一片の雲もない晴天、飛行機の爆音も聞こえない。道路を行き交う人もない不気味なほどの静かな町内、蝉の鳴く声だけが一段と高く聞こえた。

所は山形県北村山郡尾花沢町（現・尾花沢市）の自宅。私は満7歳（昭和13年2月1日の早生まれ）国民学校2年生の夏休み中だった。

家には他に母と5歳の弟、そして間借りしていた母の従姉妹がいた。父は5年前弟が生まれて間もなく南方へ出征していた。母の従姉妹の夫も出征していた。

"この日"はこの4人で迎えたが、わが家にはラジオがなかったので「玉音放送」は聴いていない。

暑いさ中、わんぱく坊主は家の前の小川で水遊びに興じていたらしい。その時近所のラジオから聞こえたようだが記憶が曖昧である。

7歳の子どもにとってはたして"敗戦"というのをどんな気持ちで受け止めていたのだろうか。いかに軍国少年にせよ敗けた悔しさよりもむしろ嬉しかったのではないだろうか。

幸い爆撃などの悲惨な目には遭わなかったが、通学途中、幾度となく「空襲警報発令！」のサイレンと同時に軒下に駆け込み身を隠した日々。戦争が終わったと知ったとき、幼児期に出征し記憶が薄い戸棚の上の父の写真を眺めながら、

「空襲警報もなくなるし、これで父ちゃんが帰ってくる！」と素直に喜んだことは確かな記憶として残っている。

それから幾月かして母の従姉妹の夫は帰還した。父も丸6年の兵役を終え翌年無事帰還した。

井上のぼる（八月十五日を7歳、山形県尾花沢町で迎えました）

PROFILE：1938（昭和13）年山形県生まれ。10代より新聞、雑誌、週刊誌等に投稿を続け賞金を稼ぐ。19歳で貸本向け単行本を初出版。主に学習誌や受験誌でいわゆる学習漫画等を描き、一方で幼児、教育、法律等の専門誌や単行本の分野で活躍。

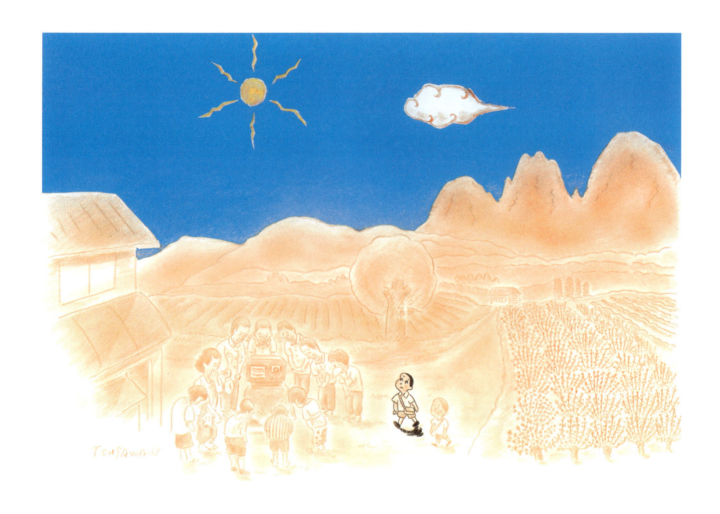

セピア色の夏

　昭和二十年八月十五日、忘れもしない群馬県地方はすばらしい晴天。夏休み中だったが学校へ行っていた。我が家から学校までは三キロ程だった。学校へは中仙道を東へ真直ぐ行けばよかった。西に向かう帰り道の正面に妙義山が迫っていた。妙義山は春夏秋冬で山の色が変わった。四・五月の萌黄色、六・七・八月の緑。九・十・十一月の紅葉の色。十二・一・二・三月の灰色と変化する山が好きだった。

　十五日は、真夏の太陽が照りつける暑い日で川へ泳ぎに行こうと約束して家に向かっていた。すると途中にあったラジオ屋（電気製品を売る店をそう呼んでいた）の前に人だかりがしていて、ラジオを中心に首うなだれた人々がいた。ラジオからうめく様な声で何か言っているのが聞こえたが、何を言っているのかわからなかった。家に帰ると母親が何やら浮かぬ顔をしていたのでどうかしたの？と聞くと、天皇の詔勅で日本が戦争に負けたと告げられた。小学校低学年のボクには敗戦の実感がわかなかった。それよりも一刻も早く川で泳ぎたかった。

　今考えると小学校低学年ということもあったのか、戦争教育の程度がそれ程強烈でなかった気がする。ボクの田舎は高崎市から十四・五キロ離れていて、高崎市の空襲が夜あったりすると照明弾がきらきらとまるで花火の様にきれいに見えて、空襲はボク達子供にとって今で言う一大イベントだった気がする。終戦の日川に泳ぎに行って思いっきり楽しく過ごして、家への帰り道途中の畑からトマトを盗んで友達と思いっきり食べたうまさは忘れられない。その後米軍が妙義山の麓に基地を作ってそこへ戦車やジョイという巨大なトラックで中仙道を通って行って、物影から恐る恐るのぞいているとガムをパラパラと投げてくれたが、その頃毒が入っているとかの噂でガムは食べられなかった。

　おおさわ・匡（八月十五日を7歳、群馬県で迎えました）

大下健一

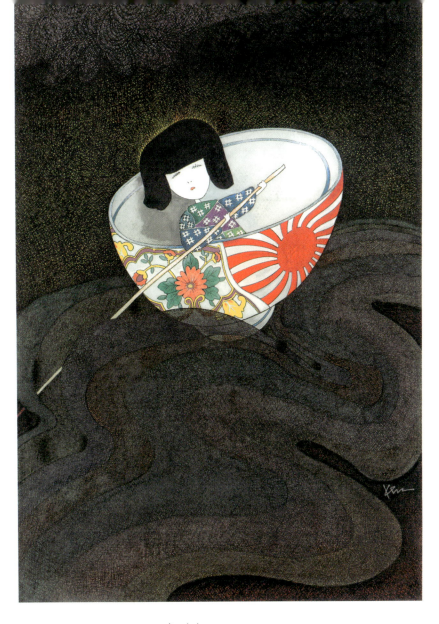

旗の茶碗にタンクの水

　妹の名は「ミドリ」といった。敗戦のすぐに、妹と僕は栄養失調のような病気で枕を並べて寝込んだ。医者は来てくれたが聴診器を当てただけであった。妹は「旗の茶碗にタンクの水」と譫言を繰り返し息を引き取った。五歳であった。旗の茶碗とは旭日旗をあしらった安物のめし茶碗で、タンクの水は井戸水を釣瓶で汲み上げ溜めておく、コンクリートの四角いものであった。それをタンクと呼んだ。おやじは戦時中に病死した。妹も僕も私生児であった。空襲警報のサイレンが鳴ると、胸の小さなときめきを覚えた。防空壕はいがみ合う大人の女三人と、妹と僕の五人が一つになれた。食い物は戦前からなく、それを争うことはなかった。サラリとした汁の中に、近所の農家の堆肥場で見た大根の皮、胡瓜のヘタのようなものが浮いていて、それを三度三度であった。それ以外にも何か食ったのであろうが思い出せない。僕の家族だけが飢えていた。まわりは全て農家で、なぜか僕の家は非農家であった。妹は隣の台所を盗み見たのか「今日もあっちは米のめし」といった。皆んな銀シャリを食っていた。米も作らない、男は僕だけで徴兵もとられない非農家は、非国民というわけで村八分のような有様であった。

　八月十五日は大変なごちそうであった。家から半キロばかり行くと墓地があった。旧盆の最中で、夜中になるとおふくろが風呂敷いっぱいの、供え物である団子、おはぎ、にぎりめしと片っぱしからさらってきた。蟻が黒ゴマをまぶしたようにうごめいていたが、それを取り除く時間も惜しく貪り食った。妹は「うわっすごいごちそうじゃあね」と喜んだ。そういえば昼間通りかかった農家のばあさんが「日本は負けたげな！」一言、金歯をむいて告げた。家には新聞もラジオもなく、七歳の僕には何の思想もなく何の感慨もなかった。

　八月十五日・満腹であった。

　半世紀有余が過ぎた。人類とは変われないものかとも思う。地球のどこかで争いは続き、この国は衣食足りてグチャグチャになった。かぼそい声の「旗の茶碗にタンクの水」いまだ夢に聞く。妹よ、三途の川は渡ったか。

大下健一

（八月十五日を7歳、山口県吉敷郡大字大内村で迎えました）

PROFILE：1938（昭和13）年山口県生まれ。那須良輔氏に師事。近藤日出造氏主宰の「漫画」でデビュー。毎日新聞、「毎日グラフ」「エコノミスト」「中央公論」「週刊時事」、スポーツニッポン新聞、『NHKミニミニ六法』「経済界」、読売新聞、東京新聞等に政治、経済漫画を執筆。

―― 大山錦子

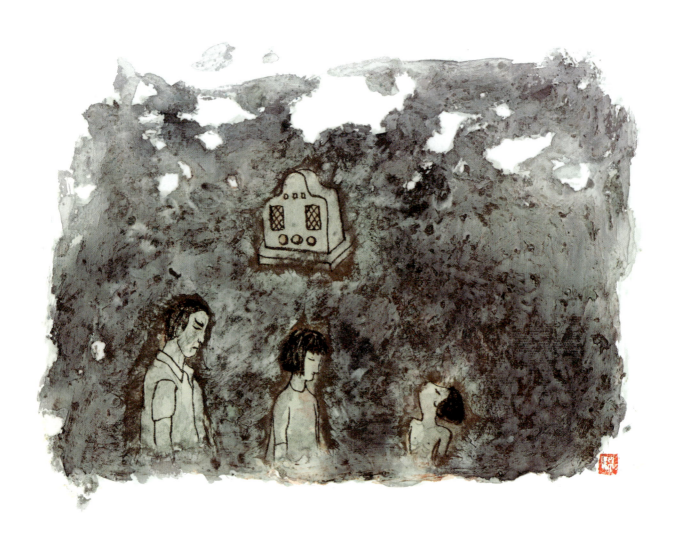

キオツケ

　あの日はじっとしていても汗の流れる暑い日だった。私は当時七歳、近くの農業用水へ近所の友だちと泳ぎにゆく約束をしていた。普段に着る服にも不自由な時代で水着は無く、胸がふくらみはじめた女の子も、泳ぐ時は下着一枚で上半身は裸だった。

　父のひと声で子供達はラジオの前へ集められ、「キオツケ」と号令をかけられた。

　号令は道で兵隊さんや目上の人に出会った時など、その場に居合わす年長の者が、号令をかけた。足踏み1、2、3で足を揃え敬礼の姿勢をとった。

　家では父の命令に家族は絶対服従の教育がされていた。

　ラジオはガガーと雑音高く、その波の間から神主のノリトに近い金属的な男の人の声が流れてきた。とっさに病気の人の声だと私は判断し父の顔を仰ぐと、父の目尻に涙が溢れていることに気づき言葉をのんだ。

　翌朝学校の朝礼で「アメリカとの戦争で日本は負け、戦争が終わった」と、校長先生から知らされた。昨日のラジオの声は「玉音」こと、天皇陛下の「終戦宣言」だった。この時限より子供心ながら事の重大さを理解しはじめた。

　「アメリカは世界最初の人体実験として日本を選び、原子爆弾を投下」したのだ。

　先生方は皆、瞼を泣き腫らし口惜しそうだった。

　隣家には我が家より年長の姉弟がいた。私たちは隣家へ集まり、今まで抑えられていた意見を夜の更けるまで叫び交わした。

　戦争は終わったが、物資のない生活の苦しさは暫く変わることは無かった。

　しかし身の回りに起きる新しい出来事は、成長盛りの私には希望として心に残り、錦子の世界「戦後のメモ」を記させた。

　　　大山錦子（八月十五日を7歳、岐阜県稲葉郡芥見村で迎えました）

田村セツコ

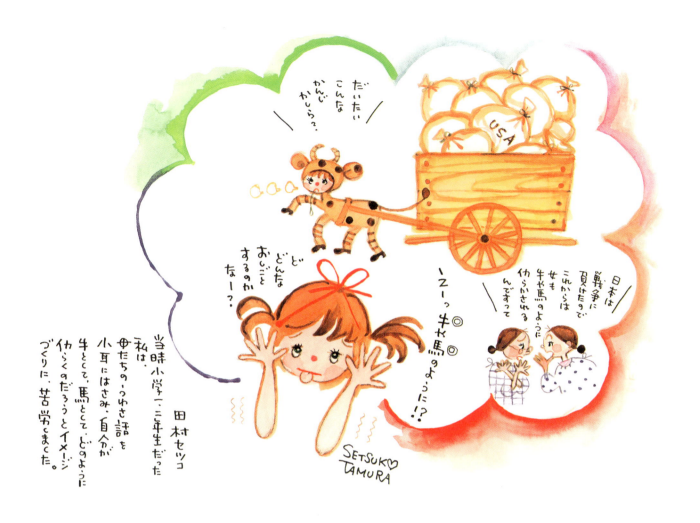

えーっ 牛や馬のように!?

　私は当時たしか、七歳。小学二年生でした。
　父は出征していましたので、妹二人と、母に連れられて、栃木県に、疎開していました。終戦の知らせは、母と、どこかの家の集まりで、ラジオから、天皇陛下のお言葉できました。ききとりにくい音声をまわりの大人たちが頭をたれてきいていました。母たち主婦のひとたちは、なにか小さな声で、ささやき合っていました。ただならぬ気配が、その広い部屋にただよっていました。母が私たち姉妹を抱きよせると、「お父さんはお国のために一生懸命働いているけど、日本は戦争に負けたので、これからどうなるかわからない」と言いました。すると、よそのひとが「子供たちは、はなればなれにされるかもしれない」もうひとりのひとが「そして、牛や馬のように、こき使われるかもしれない」と言いました。私は、今日をさかいに、どんな悲しい物語がはじまるのだろう、とドキドキして、胸が苦しかったことを憶えています。
　今、世界の国々で、小さな胸を痛めている、かつての自分のような、いえ、もっともっときびしい現実の中でおびえている子供たちのことを思うと、大人って、何をやっているんだろう!!と、怒りをおぼえてしまいます。

田村セツコ（八月十五日を7歳、栃木県で迎えました）

PROFILE：1938（昭和13）年東京生まれ。銀行OLから、少女雑誌にイラストデビュー。イラスト詩集『愛の花束』『風の花束』『幸福の花束』（サンリオ）、これまでの軌跡をまとめた『少女時代によろしく』（河出書房新社）、ポストカード詩集『恋の魔法』（ポプラ社）等の著書がある。

―― 西澤勇司

ドウシテマケタノダロウ

　ギョクオンホウソウオキイテ オトウサンタチハナイテイマシタ。
　ラジオホウソウガオワルト トモダチノ フクズミクン マルヤマクン アイザワクン ハナダクン ネギシクン マアボウガアツマッテ ドウシテニホンハセンソウニマケタノダロウトカ ヤッパリオトナタチガウワサシテイルトウリニナッタトカハナシアイマシタ。
　B29ガオトシタ「ビラ」オヒロッテ ヒロシマノツギハセタガヤデス トヨンデイタノデ カクゴハシテイタノデス。
　コノヒ ヨルゴハンハナニオタベタノカオボエテイマセン。
　クウシュウガナイノデユックリネマシタ。

　終戦を小学校の二年生、場所は世田谷区三丁目二〇八二番地で迎えました。
　住まいは映画会社・東宝の社員住宅で大部屋の俳優さん、大道具、美術の人たちが生活していましたが戦争の影響で空き部屋が多く一般に開放され、十六年に越してきたのです。
　父は喜多見の軍需工場の徴用にとられ右手薬指をなくしました。
　その父が「死ぬときは一緒に死のう」と言いましたので学童疎開や縁故疎開はしていません。中学時代の友人のように三月十日の東京大空襲で死線をさまようような体験もありません。
　長い夏休み、ガキ大将の手下として、トマト畑を荒らしたり、近くの川でのザリガニとり、常徳院の墓場で戦争ごっこにあけくれ、日焼けとアカまみれの毎日でした。
　栄養失調の頭をめぐらしても、神風が吹かないかぎりこの戦争に勝てるような気がしませんでした。
　介護保険証を交付され老人になりましたが、戦後のアメリカのハーシーのチョコレートの香りとやがて流れてくる「リンゴの歌」が鮮烈によみがえります。

　　　　西澤勇司（八月十五日を7歳、東京世田谷で迎えました）

PROFILE：1937（昭和12）年東京生まれ。小学5年生より杉浦幸雄氏に師事。'95年、義母の介護体験をもとに、自然体で老いをテーマに『頑固一枚物老人漫画宣言』一集を、'97年に二集を自費出版。'99年一集・二集をまとめた『老いは愉し！老人漫画宣言』にて第28回日本漫画家協会賞優秀賞を受賞する。

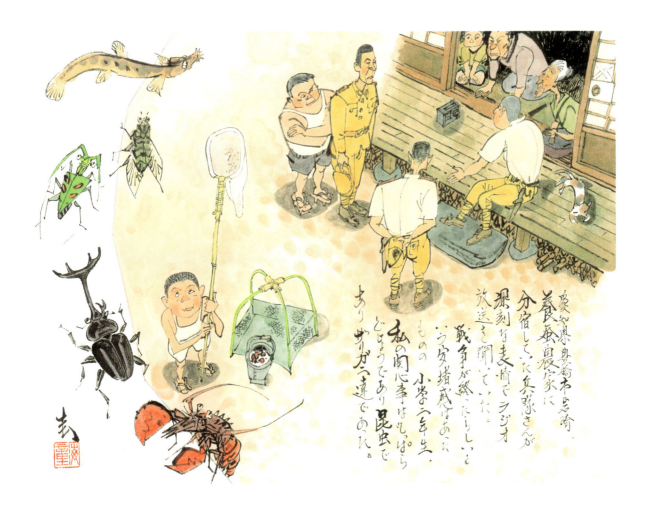

戦争より昆虫

牧野圭一（八月十五日を7歳、愛知県で迎えました）

―― 吉田英一

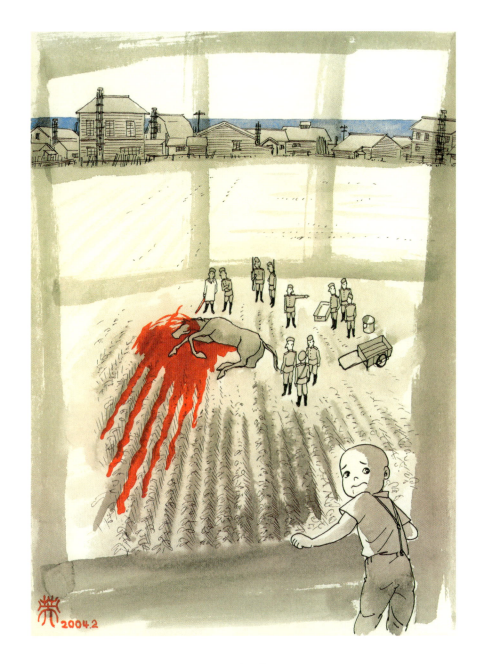

ソ連兵　鹿毛を殺す

樺太幻想

　私は、昭和十三年八月、樺太の西海岸、久春内という村に生れた。この村は東海岸の真縫との距離、三十数キロという樺太島最狭部で、鉄道の終点であり、北緯四十八度線の真上に位置していた。

　昭和二十年小学校入学、最後の国民学校一年生だったのではなかろうか。

　終戦前後の記憶は、前後が錯綜していて定かではありません。空襲、艦砲射撃、ソ連軍進駐、掠奪、短時間に生活環境の激変は子供心にも感じられた。幼かったので、筆舌につくし難い苦労とかは体験しなかったように思う。食べ物の記憶は、ニシン、シシャモ、シャケ、マス、タラバガニ等々、これらは目茶食った。

　昭和二十二年、真岡港から引揚げ船「北進丸」（皮肉な船名ではある）にて北海道、函館港へ、そこから祖母の出生地O村字Fに向かう。村道は満開の桜であった。

吉田英一（八月十五日を7歳、樺太西海岸久春内村で迎えました）

PROFILE：1938（昭和13）年樺太生まれ。15歳頃より雑誌、新聞等に漫画投稿。'60年上京。お茶の水美術学院に学ぶ。'64年東京ムービー入社（アニメーター）。'68年コミック漫画を描きはじめる。著書『マンガ日本国憲法』『浅草ぶるうす 春歌愁蕩』『劇画山本宣治』等。

黒田征太郎

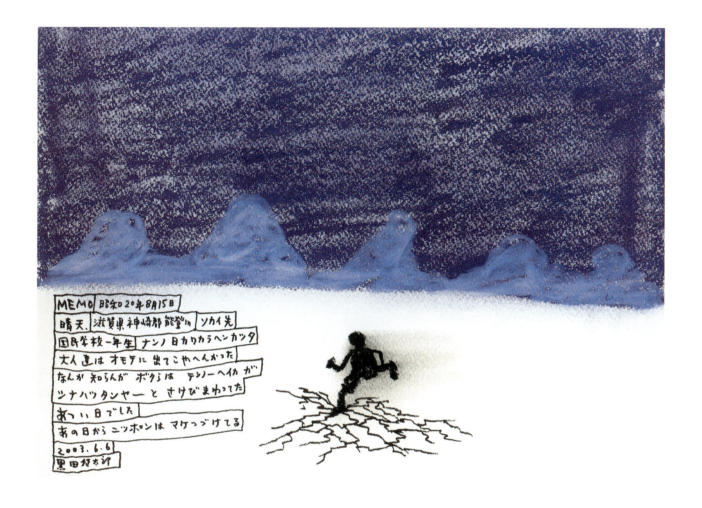

白い道

僕は滋賀県神崎郡能登川に居ました、兵庫県西宮市にてB29よりのバクダンで家が ムチャクチャになってしもて、逃げて来たんです。

しんせきが あるわけでもない 知らん土地で 心細く暮らしておりました。

夏の日 センソーが終りました。

暑い暑い日、セミが鳴いていた。

大人達は家から出ずに、シーンとしてました。セミの声、入道雲、僕の影が 白い道に へばりついてました。

黒田征太郎（八月十五日を6歳、滋賀県神崎郡能登川で迎えました）

PROFILE：1939（昭和14）年大阪生まれ。'69年ワルシャワ国際ポスタービエンナーレ受賞。'85年講談社出版文化賞さしえ賞。'87年日本グラフィック展「1987年間作家賞」。'02年9月11日『風切る翼』（講談社）、'04年『凧になったお母さん』でピーボディー賞、他出版物多数。

―― 小山賢太郎

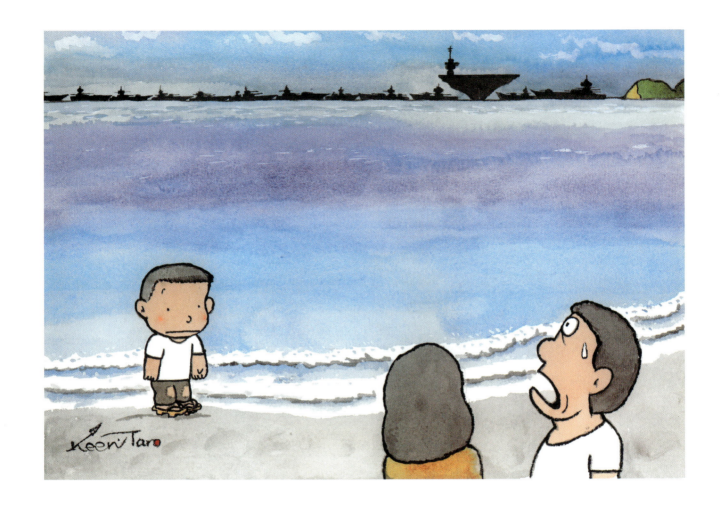

水平線一杯の、軍艦

　終戦間際、わが家は、鎌倉の海岸からさほど遠くない小さな本堂を持つ実相寺という寺の隣に住んでいた。いまもそこに住んでいるのだが……。
　その本堂を日本の十五人ほどの兵隊さんが兵舎代わりにして、境内で毎日訓練をしていた。訓練といってもそこにあった武器は二つの機関銃と十丁ほどの小銃だけと記憶している。
　その小隊の情報源はわが家のラジオで常に若手の兵隊さんが、わが家の塀の外で耳を傾けていた。
　空襲警報が発令されると、寺に急いで帰り、上官に報告していた。
　私たち家族は、そのたびにサイレンが鳴って、防空壕に逃げ込むのだが、幸いのことに鎌倉には上空をおびただしい数の爆撃機が通過するだけで、爆弾は落ちなかった。

　ある日、特別な放送があるということで、いつもより多くの兵隊さんが集まっていた。
　幼い私には、放送の内容はわからなかったが、その放送が終わると、一瞬、まったくの静けさがきた。
　そして、大人たちは、ほとんどの人が泣いていた。
　その日が八月十五日だったのだ。
　それから何日かたって、海岸に出てみた。海の景色がまったく変わっていた。水平線一杯に、アメリカ軍の軍艦があった。
　「これでは、戦争に勝てるわけがない」大人の口から、そんな声が聞こえた。皆、力の差を知らされていなかったのだ。
　数年たって、私の父の戦死が知らされてきた。母をはじめ家族皆が泣いた。

　　　小山賢太郎（八月十五日を6歳、神奈川県鎌倉市で迎えました）

PROFILE：1939（昭和14）年神奈川県鎌倉市生まれ。明治学院大学文学部英文科卒。東京デザインカレッジ漫画科卒。東京証券取引所勤務後、2000年〜フリー。作品は、政治経済漫画・ゴルフ漫画等いろいろ。

清水　勲

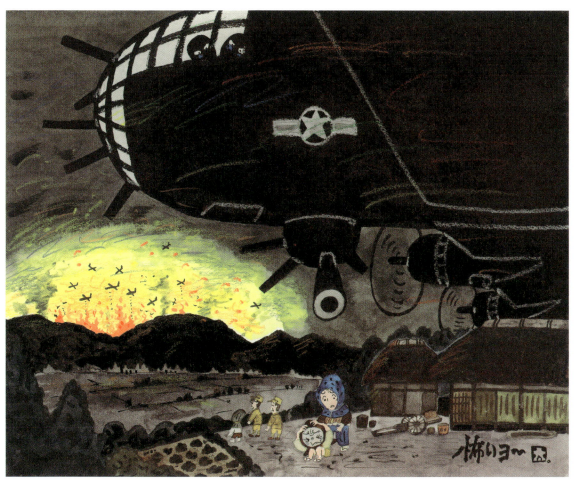

絵　鈴木太郎

東京と富山の大空襲

　人の記憶は数年前のことはあやふやだが、何十年も前の子どもの頃のことはわりとしっかりおぼえているものである。私も少年時代のことをよくおぼえている。昭和二〇年は私の六歳の年である。この年の戦争の記憶は、子ども時代といえども忘れることのできないものであった。

　昭和二〇年三月九日、一〇日は、東京の下町がB29の襲撃をうけ、十万人以上の市民が焼き殺されるという大被害をもたらした。その日の夕方だったろうか、私は我家の庭の防空壕から米軍艦載機がすごい勢いで飛んでいくのを見た。大森に住んでいたのでその日は爆弾が落とされなかった。

　五月初旬、我家は父の故郷の富山へ疎開した。その後の五月二五日、東京は再び空襲をうけ、我家の裏側の家々は焼夷弾で焼かれてしまった。戦後にもどってきてわかったのだが、我家にも爆弾が落ちた。幸い不発弾だったため屋根と床を突き貫け、土中深く突きささった。床の間の掛け軸に泥のハネがべっとりと付いていた。

　八月二日の真夜中、疎開先の富山県中新川郡新川村から二〇キロ離れた富山市の大空襲を見た。山陰で市街は見えないが、燃え上がる火はまるで仕掛け花火のように輝き、山の稜線をくっきりと浮かびあがらせていた。市の上空には米軍艦載機が繰り返し繰り返し飛来して焼夷弾を落としていた。炸裂するにぶい音がこだまし、燃え上がる炎によって上空の米軍機がはっきりと見えた。

　あとから聞いた話だが、米軍機は市の周辺部を焼夷弾で焼き、市民を袋のねずみにして焼き殺していたのだという。その夜の富山市の死者は二二七五人、重軽傷者は七九〇〇人に達した。人口一〇万人の都市で一万人の死傷者が出た大空襲であった。

　その二週間後、戦争は終わった。空襲による全国の死者は広島・長崎の原爆を除いて二五万人に達した。

　　　清水　勲（八月十五日を6歳、富山県中新川郡で迎えました）

PROFILE：1939（昭和14）年東京生まれ。出版社の編集者を経て、漫画・諷刺画史研究家となる。第1回高橋邦太郎賞、第15回日本漫画家協会賞特別賞。著書は『ビゴー日本素描集』『漫画の歴史』『漫画にみる1945年』『サザエさんの正体』『マンガ誕生』『江戸のまんが』等70余冊。

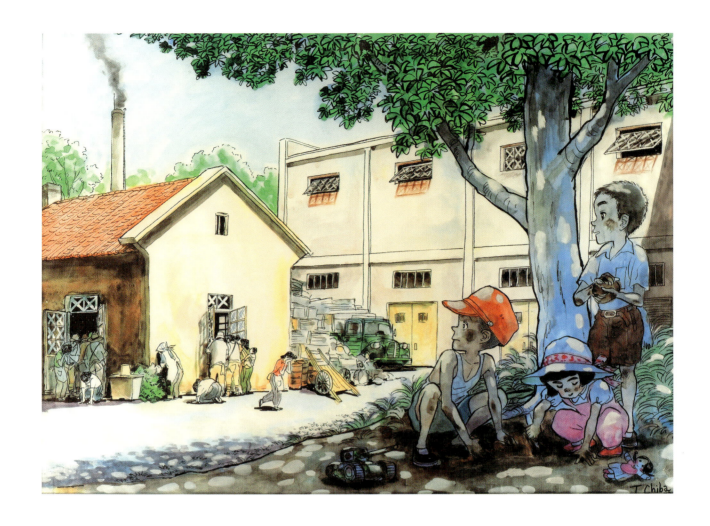

地獄の旅へ

　当時、ボクは父の勤務先、奉天市内にある印刷工場の敷地内で友だちと泥あそびをしていた記憶があります。
　その昼頃、緊急の回覧板がまわったらしく工場長だか寮長だかの社宅に日本人だけが集められました。そこで大人達は玉音放送を聞かされ日本の敗戦を知ったのです。泣きくずれたり、うろたえる大人たちの様子をボク達はボンヤリ見ていました。「敗戦」とか「日本が負けた」とか聞いても、六歳のボクは事の重大さがわからなかったのです。

　まもなく中国人街のあちこちで爆竹が鳴りひびき、それが暴動に変わって日本人達の家を襲いはじめました。父や母の蒼白する顔を見て、今、自分たちが住んでいる場所が、そして立場や時代が、大きなうねりと共に変わった事を肌で感じました。
　それから約一年間、コロ島にやっと辿り着き引揚げ船に乗るまでの長い地獄の旅が始まったのです。
　　　　ちばてつや（八月十五日を6歳、中国旧満州奉天で迎えました）

PROFILE：千葉徹弥　1939（昭和14）年東京生まれ。'41年1月満州・奉天に渡る。'46年中国より引揚げる。'58年『ママのバイオリン』で雑誌連載を始め、以後『あしたのジョー』等多数。第6回日本漫画家協会賞特別賞、'01年文部科学大臣賞。'02年紫綬褒章。'14年文化功労者。

栖 喜八

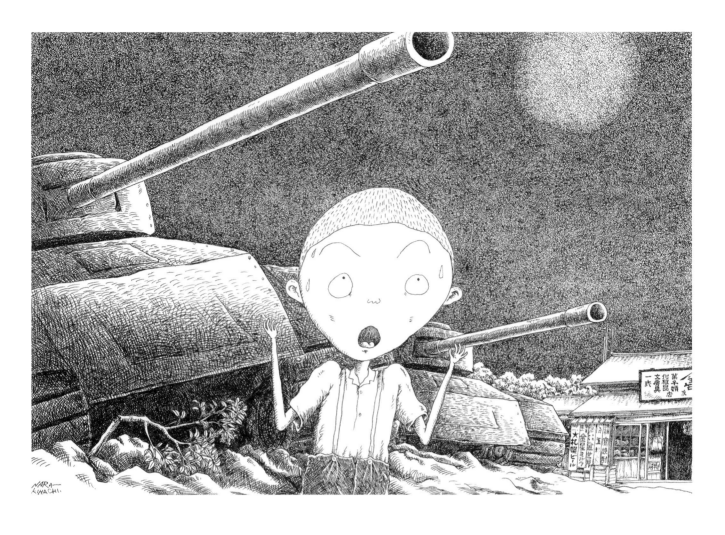

初めて見る戦車

　一九三九年樺太のやや国境よりでオホーツク海に面した知取町東柵丹で生まれました。

　日本はどこで戦争しているのかまったく関係なくこの辺地でのどかな風景のなかでのんびりと遊んでいました。

　そんな中でも国境は緊張が続いていたようで、一九四五年の夏俄に緊迫、遂にソ連軍と交戦、激戦の末日本軍は敗退。ソ連軍は越境、戦車部隊が侵攻してきました。

　ソ連軍侵攻のニュースが伝わり、とりあえず女性、子供たちは大泊に向けて汽車で避難。屋根なしの貨車で、大勢の避難民でギュウギュウ詰めだったのを憶えております。

　途中、列車はソ連機の機銃掃射にあい、汽車が運行不能になり、引き返すことになりました。

　兄の話によると八月二十日頃の早朝、ソ連の戦車を先頭に自動車部隊が町に入り、家の前を通過。とりあえず赤旗を振って迎えたそうです。

　二十日過ぎ、私たちは避難先から自宅に戻ってきてみたらこの小さな町にソ連軍の小部隊が駐留していました。

　初めて見る戦車は巨大でただただ驚きでした。ほとんど日本兵は見た記憶はなく、目の前に現れたのがいきなりソ連兵でした。東洋系のソ連兵もいて、恐怖感もなく時々キャンプへ遊びに行きました。

　食べ物には別に不自由はしていませんでしたが黒パンがめずらしく「ダワイ！」「ダワイ！」と手を出したものです。

　終戦から二年後の一九四七年五月に引き揚げ、樺太の生活に終止符。

　　　　栖　喜八（八月十五日を6歳、樺太で迎えました）

PROFILE：細坪宗利　1939（昭和14）年樺太生まれ。'62年金沢美術工芸大学油絵科卒。主にミステリー、SF、ユーモア小説等を中心に挿絵、装丁を手がける。'78年講談社出版文化賞さしえ賞。'90年から講談社KK文庫『学校の怪談』シリーズの挿絵を描く。

森田拳次

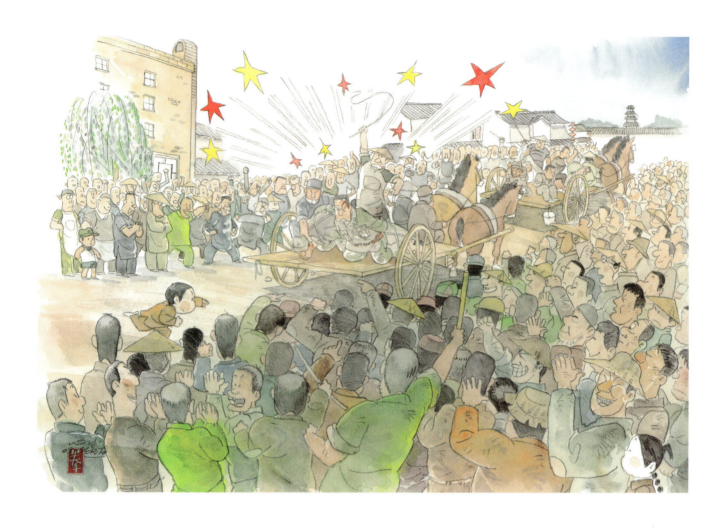

記憶の奥の奉天

　今年も又八月十五日がやってきた。例年のようにその日の古い記憶をたぐりよせると、ラジオから聞こえてくる玉音放送に泣き崩れる大人達の姿、それをとまどいながら見つめる幼い自分にたどり着く。

　日本が負けたとは聞かされたものの、子供のことゆえさしたる危機感もなく、そっと家を抜け出して眺めた日本人街は不気味な程に静まり返っていた。その何時間後のことだろうか。次の記憶は、日本の敗戦を喜ぶ中国人で賑わう奉天の大通りである。ゆっくりと進む馬車の荷台には数人の縛られた日本兵が乗せられていて鞭や棒切れで殴られていた。鞭がしなるたび、見物している中国人のどよめきと拍手があたりを揺るがせるのだった。

　同様な命の危機が、自分を含む満州在住の日本人のすぐそこまで迫っていようとは、その時六歳の私はむろん知る由もなかった。

　　　　森田拳次（八月十五日を6歳、中国旧満州奉天で迎えました）

PROFILE：1939（昭和14）年東京生まれ。7歳で舞鶴に引揚げ、東京に。'64年には『丸出だめ夫』で講談社児童まんが賞を受賞。『ロボタン』等ギャグ漫画を執筆。'70年ニューヨークに渡り、「LOOK」「ナショナルランプーン」誌に日本人として初めて登場。'14年、日本漫画家協会賞文部科学大臣賞受賞。

八月十五日を
5歳(さい)以下で
むかえた人びと

―― 小野耕世

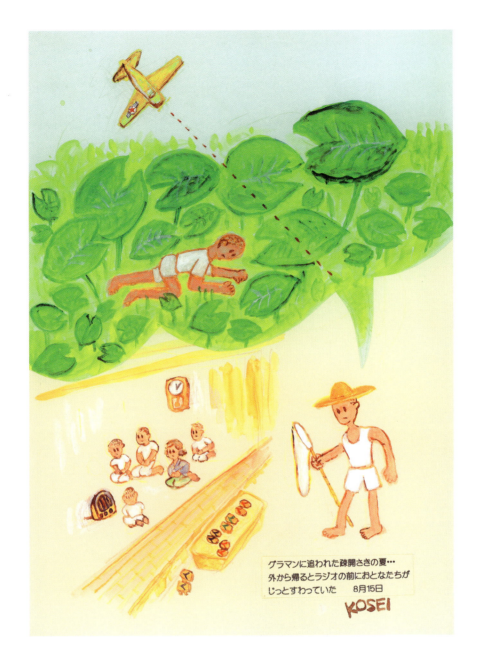

グラマンに追われた疎開さきの夏…
外から帰るとラジオの前におとなたちが
じっとすわっていた　8月15日
KOSEI

グラマンは日本の空で遊んでいた

　一九四五年五月十日の東京・世田谷の空襲で、代田にあった私の家は全焼した。
　天井を突き抜けた焼夷弾がとなりの部屋の母の鏡台に落ち、鏡が砕ける音とともに、母と弟と私の三人は、防空頭巾をつけた姿で外にとびだし、近所の人たちと根津山（現在の羽根木公園）に避難、森のなかの家で一夜を明かして戻ると、一面の焼野原だった。
　陸軍報道班員の父・小野佐世男（画家・さし絵画家・マンガ家）は、インドネシアに従軍したままである。母子三人は、母方の祖母の実家を頼り、埼玉県指扇（現在は埼京線の駅がある）に疎開した。大宮から貨物列車に乗り、途中で汽車がとまってしまったので、線路を歩き、鉄橋を這って渡り、夜道を防空頭巾姿で歩き、途中の農家でゆずってもらった生タマゴを三人で飲んだ。

　疎開さきの家のひと間に三人は住み、女子美術大学卒業の母は、農家の女性たちの帯に油絵でバラの花を描いたりしてお米を得ていた。その夏、外で遊んでいると、グラマン戦闘機が飛んできて、意味なく機銃掃射を始めた。私はサトイモ畑の大きな葉の下に隠れてやりすごした。もはやなんの抵抗も受けない日本の空で、アメリカの戦闘機は遊んでいたのである。
　ある日、外から帰ってくると、家のなかに母や近所のおとなたちがすわり、じっとラジオの声を聞いていた。子どもごころに異様な雰囲気だと感じた。おとなたちが終戦の詔勅をきいていたのだと知ったのは、ずっと後のことである。一九四五年八月十五日、私は五歳だった。

　　　　小野耕世（八月十五日を5歳、埼玉県指扇で迎えました）

PROFILE：1939（昭和14）年東京生まれ。'63年国際基督教大学人文科学科卒。NHK教育局・国際局勤務を経て、映画マンガ評論家に。著書に『バットマンになりたい』（'74）、『ドナルド・ダックの世界像』（'83）、『手塚治虫』（'89）、『アジアのマンガ』（'93）等。海外マンガの翻訳多数。

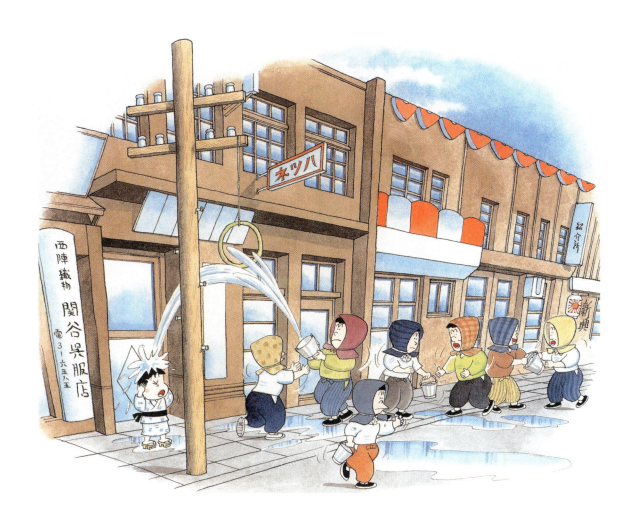

バケツリレーで防火訓練

　終戦も近くなったころ、新京（長春）、ダイヤ街でも敵機の空襲にそなえて隣組や婦人会などによって防火訓練が行われた。

　出てきて演習に加わるのは女たちであって、防火のための綿入れの帽子をかぶり、モンペスタイルで、長く横にならんで、バケツリレーで水を運び、電信柱なんかにつるした丸い輪などの目標に向かって水をぶっかけるのであった。

　母たちのそんな防火訓練が面白くて見ていた幼い北見けんいちが水をかぶってしまったという様子は、漫画的表現にあふれておかしく描かれている。力のこもったはずの訓練がなんとなくおかしいのは、バケツで空襲の火を消そうとする発想のせいだろうか。

　新京にはB29の空襲はほとんどなくて、ソ連参戦後、ソ連機侵入による空襲警報が鳴ったくらいである。幼児の目にやきついた新京での防火演習のひとこまは、お祭りのように見えたのだろう。（『少年たちの記憶』より／文・石子　順）

　北見けんいち（八月十五日を5歳、中国旧満州新京で迎えました）

PROFILE：北見健一　1940（昭和15）年満州生まれ。多摩芸術学園写真科卒。'64年から赤塚不二夫のアシスタントとなる。'83年第28回小学館漫画賞。'89年日本漫画家協会賞優秀賞。デビュー作『まんパカマン』。代表作は『釣りバカ日誌』『焼けあとの元気くん』等。

草原タカオ

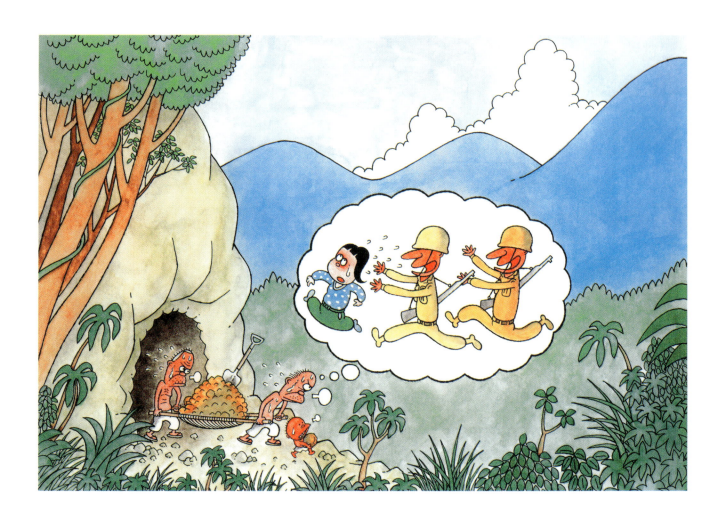

穴を掘っていた

　私は八月十五日を、鹿児島県は大隅半島の末吉町という山奥の田舎で迎えました。
　野生馬で有名な都井岬のある志布志湾に近い所です。
　「日本が戦争に負けた！」アメリカ兵が志布志湾から本土に上陸するらしい。大変だ女子供をアメリカ兵から守らねば。という事で、山奥に女子供を隠すための防空壕ならぬ防兵壕を掘りにその日から大人達は毎日朝早くから通っていました。
　…今思い出すと笑い話になりますが、当時は女子供を守らねばと真剣に山奥で穴を掘っていたのです。

草原タカオ（八月十五日を5歳、鹿児島県志布志で迎えました）

PROFILE：草原孝雄　1940（昭和15）年鹿児島県生まれ。30歳で脱サラしてプロ漫画家となる。'77年第23回文藝春秋漫画賞、'91年中日マンガ大賞。現在、共同通信、その他の新聞で時事漫画、4コマ漫画、イラストを連載。

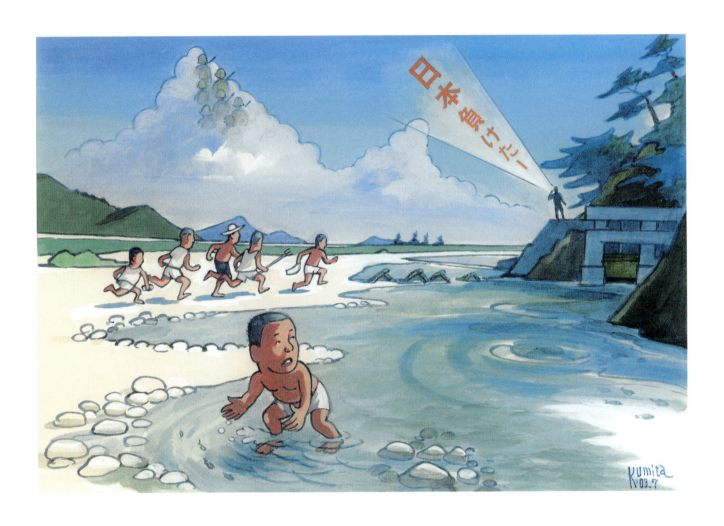

日本負けた！

「日本負けた！」一人の青年が逆光の中で叫びました。僕はまだ五歳で、村の少年たちと、眼下を流れる根尾川に遊びに来ていたのです。青年の一声に驚いて、河原で遊んでいた子どもたちは一斉に家へ駆け出しました。最年少の僕もビリから走りました。今にも赤鬼のような米兵が、向こう岸から現れそうな気がしました。賑わっていた岸辺も、蜘蛛の子を散らすように、あっという間にだれもいなくなりました。

家に帰ると、母はいつもと変わらぬ様子で食事の仕度をしているところでした。「真っ青な顔をして、日本負けたと言って駆け込んできたよ。五歳で分かっとったかね」と、母はその時の様子を、時おり語るのでした。僕は昭和十五年七月二〇日、岐阜市殿町三丁目で生まれました。あの「柳ヶ瀬ブルース」のモデルになった繁華街まで、歩いて一〇分ほどの所です。岐阜市は近郊に、川崎航空（株）や各務原飛行場を抱え、空襲は避けられそうにありませんでした。そこで昭和二〇年六月、我が家の一家九人は、父母の郷里である、岐阜県揖斐郡大野町更地「濃尾平野の北端」へ疎開をしたのです。その一ヶ月後、岐阜市は一夜にして焼け野原と化したのです。終戦の日は、それから僅か一ヶ月後に迫っていたのでした。

僕は帰郷する度に、青年が叫んだ堤防に立ちます。清い川の流れは、今も変わることなく揖斐川に合流し、濃尾平野をゆったりと蛇行し、やがて伊勢湾へと流れ込みます。その川面を見るたびに、あの青年の悲痛な叫びは、消えることもなく、鮮明に蘇ってくるのです。

クミタ・リュウ（八月十五日を5歳、岐阜県揖斐郡で迎えました）

PROFILE：汲田隆彦　1940（昭和15）年岐阜県生まれ。日本漫画家協会賞（大賞、優秀賞）、'77年モントリオール国際漫画展1位、'81年読売国際漫画大賞、'88年イギリス・ワディントン国際漫画展1位。現在、東京新聞、中日新聞、共同通信に政治漫画を執筆中。

―― 篠田ひでお

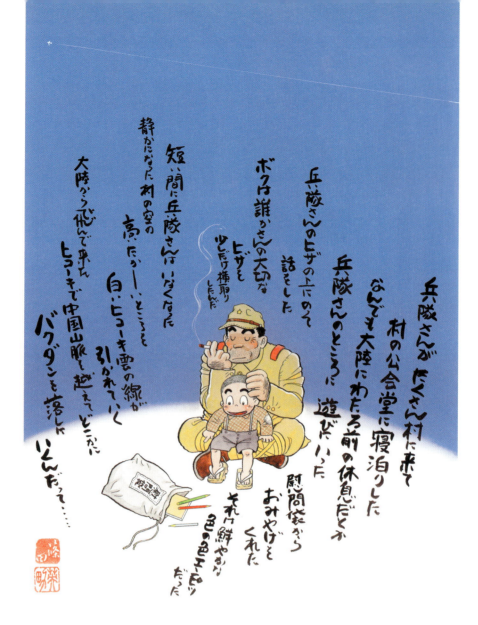

兵隊さんと遊んだ

　正確には私の作品は八月十五日ではありませんが、これが私にとって印象に残っている第二次世界大戦なのです。
　当時五歳くらいか…鳥取県の大山に近い村に住んでいました。
　空襲警報、食料事情の悪さ、灯火管制など一通りのことがありましたが、ほかの人達に比べると穏やかなものであったと思います。
　そんな村に部隊が来て、公会堂に陣取り生活を始めました。
　部隊長は、すぐ側の高台にある家にいました。家族も。
　朝は起床すると高台から降りてきて、片肌脱いで藁束に向かって弓を射ていました。
　兵隊さん達の、食事作りがすごかった。五右衛門風呂のような釜でご飯を炊き、スコップでかき回していました。もちろん白いご飯でした。

　よく遊びに行きました。外だったり公会堂の中だったりしましたが、なにを話したか覚えていません。本当に優しいおじさん達だった。
　いまから考えると、ぼくなんかと同じ年頃の子供を持つお父さん達だったのですね。
　見送った覚えが無いのです。いつの間にか、忽然といなくなった感じでした。
　そして敗戦から何日たってのことか、これまた覚えがありませんが町に出た時のことです、町中にある神社に足を踏み入れたとたん、それまで飛行機の音に気が付かなかったのに、グオーッという音と共に一機のアメリカ軍の飛行機が、神社の銀杏の木のてっぺんをかすめて飛んでいったのです。
　銀杏の葉が、パラパラッと散りました。飛行士の顔も見えました。
　この事も、暑い夏が来ると思い出すことのひとつです。

篠田ひでお（八月十五日を5歳、鳥取県で迎えました）

PROFILE：篠田英男　1939（昭和14）年鳥取県生まれ。高校卒業と同時に上京。故手塚治虫先生に師事。19歳のとき「なかよし」増刊号でデビューし、独立。その後、講談社、小学館、秋田書店、少年画報社、学研等に作品を掲載。

武田京子

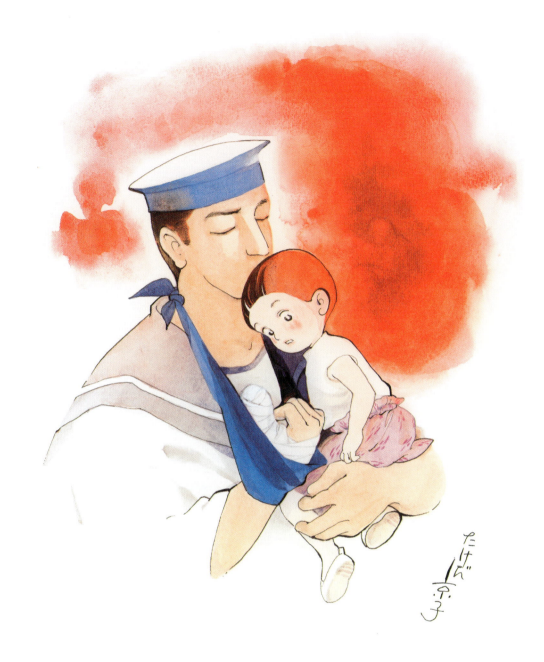

白い包帯の指

　呉港へ出迎えに行った日、父の軍服が夏用だったかどうか、白い包帯のことしか思い出せません。
　父は戦地で指先が化膿する「ひょう疽」になり、麻酔もない中で、生爪を抜かれたのだと、後に聞きました。
　その拷問のような「痛み」をおもうと、今でもゾクッと身ぶるいします。

武田京子（八月十五日を5歳、岡山県で迎えました）

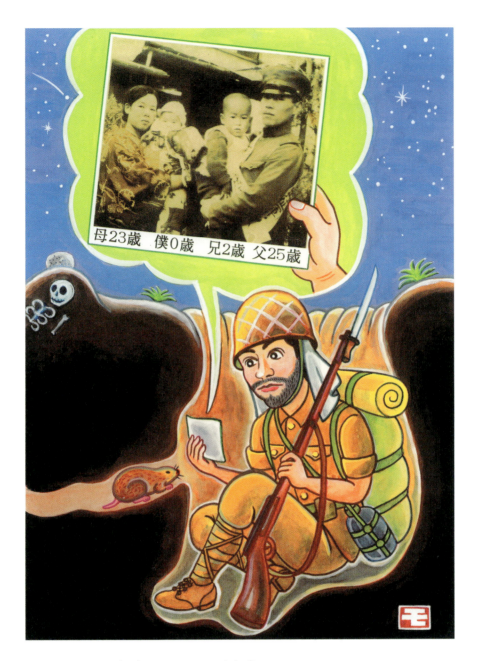

永久の別れを覚悟した記念写真

　昭和十四年――僕が生まれた年に、父は二十五歳で戦場に行った。中国から、ベトナム・カンボジア・タイ・マレーシア・シンガポールを経て、スマトラ島へ。

　当時二十三歳の母は、父の無事を祈りながら、まだ乳飲み子の僕と二歳の兄を抱えながら、必死に働いた。

　昭和二十年八月十五日――父は南方の地で（終戦の報を知らずに）まだ戦闘のまっただ中。いつ墓穴と化すか知れない小さな穴の中で、一枚の写真を見ながら「家族のために、絶対に死ねない！」と誓っていた…という。

　昭和二十三年――僕が小学三年生のとき、父が復員。物心がついて、八歳にして、初めて見る父の顔は日焼けして真っ黒だった。我が家にも、三年遅れの"終戦"が来た。しかし、近所や同級生の中には、父親…戦死という永久に「八月十五日」が来ない人たちも大勢いる…。

モロズミ勝（八月十五日を5歳、長野県諏訪市で迎えました）

PROFILE：両角勝行　1939（昭和14）年9月長野県生まれ。使用済み切手でえがいた貼り絵漫画「よう、怪！快？」で、第22回日本漫画家協会賞大賞。「地球環境を守る漫画家の会」等に所属。本名＝両角勝行…名前の由来は「戦争に勝って行く」ことを願って命名された。

矢野　功

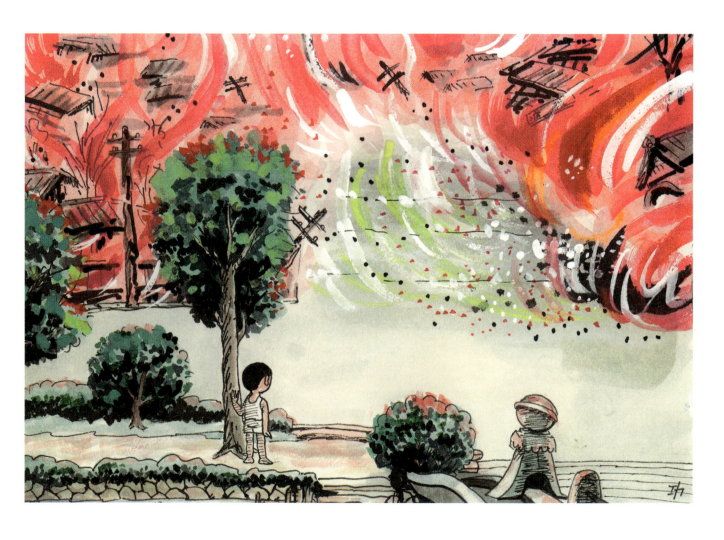

空襲の中で

　一九四五年（昭和20年）七月四日、早朝（二〜三時）静まりかえった高知市内をB29が襲った。物凄い爆音とともに、焼夷弾の雨を降らせた。空襲警報が鳴り響く中、私はひとりとり残されていた。私は五歳、家の中に人気がない、あわてて表に出ると、町中が悲鳴をあげている。いつしか町内のおばさんに手を引かれ防空壕に入った。すでに十数人の先客が息をひそめていた。そこに家族の姿が無いので木製の扉のすき間から抜け出し、自然とお城の方向に歩いていた。
　県庁前の通りは道幅が20mくらいあって、家からお城まで200mくらい、いつも兄弟でお堀の鯉等を見にいってた場所だ。まったく人影はない、ふり返ると町中が火の海と化していた。家の前の病院や神社がバリバリと音を立てて崩れていく、お堀の堤の下の道路には電線が麻の様に乱れ電柱といえば焼け焦げて少し残った芯がくすぶっている。長い時間が過ぎた、いつの間にか人々がお城や公園から湧いて出てきた。ふらふらと堤の上を歩いていると、両親に出会った。背中の妹が笑って迎えてくれた。「お前一人だったの？」不安気な口調で父が問うた。しばらくして焼け落ちた我が家に家族が集まってきた。みんな無事だった。兄二人姉とおばあちゃんは、山内神社のある鏡川に避難したという、おじいさんは逃げ遅れて寝てた布団をかぶって庭の池に飛び込み脱出したという、頭を殴打し兵隊に保護されていた。私が入った防空壕の人たちは全員死亡したと、後で聞かされた。「神仏の加護かな？」一家はすぐ前の鉄筋の倉庫跡で暮らす事になった。水道が出て助かった、食糧は焼け跡の土間の地下に大きな貯蔵庫があってそこから運んだ。
　数日が過ぎた頃、兵隊が大勢やってきて、焼け焦げた亡骸を鉄のカギで引っかけてトラックで次々と運んでいった。私の戦争への想い出は今も鮮明に残っている。ちなみに、我が家の跡地に、市役所が建っている。

　　矢野　功（八月十五日を5歳、高知県高知市で迎えました）

PROFILE：矢野功二郎　1940（昭和15）年高知市生まれ。'77年ユネスコ国際漫画フェスティバル優秀賞。主な著作に『仏教童話』（全5冊）『似顔絵の描き方講座教本』『まんがの描き方講座教本（1）(2)』『白虎隊』『天かける山岡鉄舟』『渋沢栄一』『宮沢賢治』『棟方志功』『淡谷のり子』他。

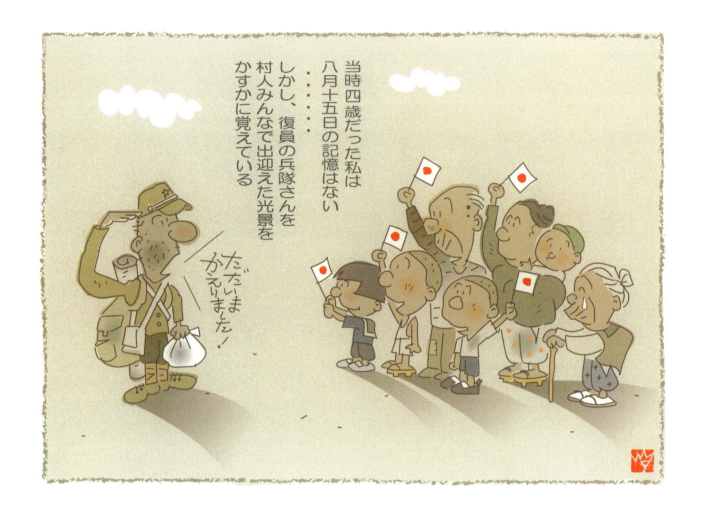

兵隊さんの出迎え

　私の生まれ育ったふるさとは、九州・筑後川の下流にあり川幅も広く当時はもっぱら渡し船で往来していた。八月十五日の記憶はないが復員の兵隊さんを、桟橋で出迎えた思い出はある。それは昭和二十一〜二十二年頃ではなかったろうか。兵隊さんを乗せた船がゆっくり近づいてくると小学校の校長先生を先頭に児童たち、村人が手作りの日の丸の小旗を振って到着を待った。
　戦闘帽、リュック姿の兵隊さんは直立不動、やや震える声で帰還の挨拶をすますと家族のもとへ消えていった。兵隊さんの疲れた顔と日焼けした手が今でも脳裏に浮かぶ。

キクチマサフミ（八月十五日を4歳、福岡県で迎えました）

PROFILE：1941（昭和16）年福岡県生まれ。第15回読売国際漫画大賞・近藤日出造賞。第32回日本漫画家協会賞優秀賞。第36・47回ベルギー・クノックヘイスト国際漫画祭・入賞。第12回文化庁メディア芸術祭・奨励賞。

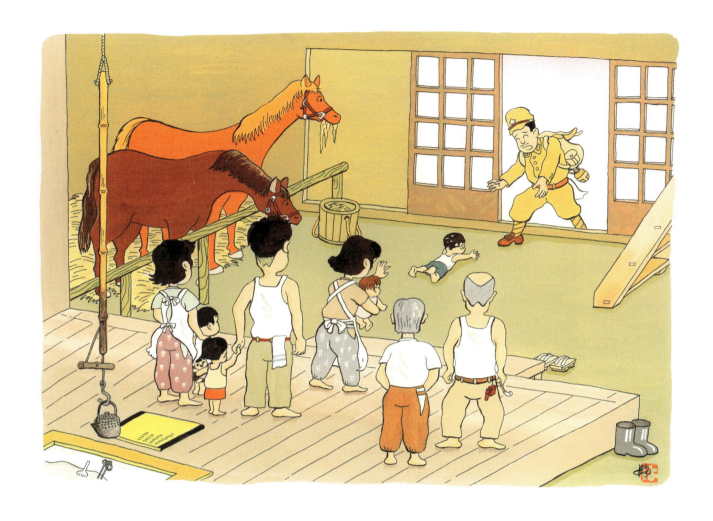

秋田へ疎開

　昭和二十年二月、空襲が激しくなった函館から、母と私（四歳）・妹（二歳）の三人で父の実家がある秋田へ疎開した。

　栄養状態が思わしくない私は、頭や身体にできものができ、かきむしっていたものである。終戦日の八月十五日はそのまま秋田で迎えた。

　盛岡に駐屯していた父は、終戦後、数日内に秋田の実家へ戻ってきた。

　父が玄関先に立った時、全員が迎え出た。私は母の手を振りほどき、素足のまま土間に下り、両手を広げながら父のもとへ駆け寄った。勢い余った私は途中でころんでしまったが、父はやさしく抱き上げてくれた。

　何故父と離ればなれになっているのか、何故秋田へ行ったのか、全く理解できない当時の私でしたが、一年ぶりの父との再会は、子供なりにいかほど嬉しかったことか。幸運にも父は帰れたが、不幸にも帰ることができなかった方々の残された子供達のことを考えると心が痛む。

　当時は今でいうストリートチルドレン即ち浮浪児が街にあふれていたことも思い出される。

　戦時中、戦時直後のことは、まだまだ書きつくせないことが多々あるが、あの頃のことを考えることによって平和の有りがたさを強く認識することができるので、時々は思い出すことが必要であろうと思う。

はせべくにひこ

（八月十五日を4歳、秋田県北秋田郡比内町で迎えました）

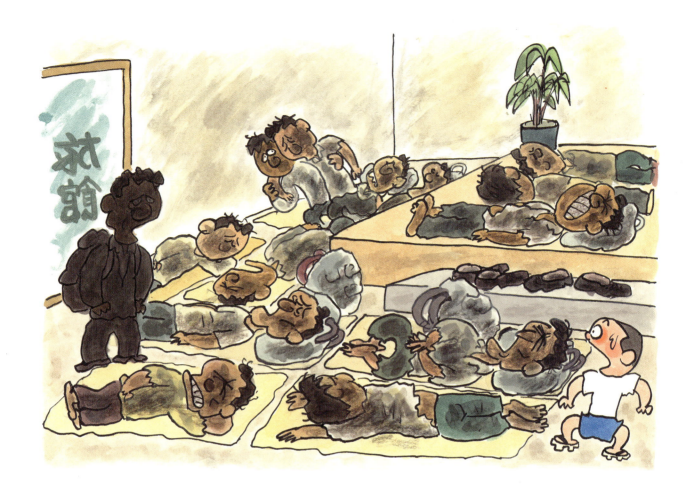

4歳のある日

　4歳のある日のこと。
　近くにある母の実家の旅館にトコトコ遊びに行ったら、旅館の玄関にひどく汚れた人たちがあふれていて、びっくりした。
　小さな旅館だったのでその人たちは寝る所が無く、玄関の土間にムシロをしいて、その上に寝ていたのである。その異様な光景に、4歳のぼくはおののいた。
　そして、あっちこっちから低いうめき声が聞こえてきて、そのしぼり出すような苦しげな声に、身ぶるいした。
　多分、夕方だったのだろう。立ち上がってフラフラ歩きまわる男の人が射し込む夕陽を背にしたためか、真っ黒なシルエットになって、あたかも妖怪が動いているように見えて、怖くて怖くて、ふるえながら逃げ帰ったのを覚えている。
　この日のことは悪夢を見たように、幼児の頭から離れなかった。

　後年ぼくが大きくなってからあの日のことを母たちに聞いて、初めて知った。
　あの人たちは昭和20年8月9日の長崎原爆で被災して、命からがら熊本県天草島の高浜村まで逃げて来た人たちだったのである。
　「戦争はやめてくれーッ」「もぉいやだァ」などとうめいていたのだとのこと。
　ぼくの頭から離れないあの光景は、終戦の日3、4日前の光景だったわけだ。
　終戦の日ぼくは4歳3ヵ月だったし、ほとんど戦災にもあわなかった島にいたからか、戦争に関する記憶はほとんどない。だけどあの光景だけは、鮮烈にいつまでも覚えている。
　波の荒い天草灘を約40キロ。多分当時の手こぎの漁船で、死にもの狂いで逃げて来たであろう人たちの原爆への恐怖心の大きさに思いをはせると、胸がつまる……。

　　　浜坂高一朗（八月十五日を4歳、熊本県天草郡で迎えました）

PROFILE：1941（昭和16）年熊本県天草生まれ。天草高校卒業。第11回中日マンガ大賞の大賞、第17回読売国際漫画大賞の大賞を受賞。'96年9月から5年間、東京新聞、中日新聞、北海道新聞、西日本新聞、河北新報に4コマ漫画『ポカちゃん』を連載。

原田こういち

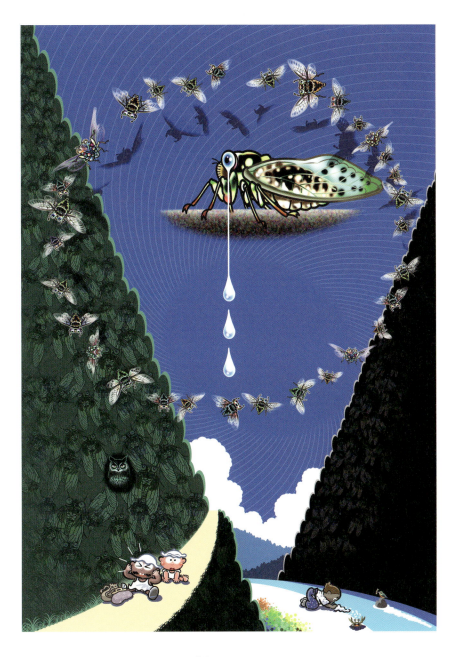

蝉しぐれ

　八月十五日は「終戦記念日」ですが、私にとっては蝉しぐれの思い出です。

　当時、四才のボクは母親の実家に「お盆の里帰り」をしました。

　実家は鉄道の駅から五キロぐらい離れた遠い所です。母親は二才の弟を背負い、ボクの手を引いて歩きます。四才のボクには、とてつもない長い道のりに感じます。照りつける太陽、草いきれ……ヘトヘトのボクはノドが渇いたと泣き出しました。

　見かねた母親は崖下の川まで水を汲みに行きました。母親がいない間、不安な気持ちが全身を包みます。頭上からは爆弾みたいに蝉の鳴き声が降ってきます。

　母親が濡らしてくれた手ぬぐいの水をすすり、やっと気持ちも落ちつきました。

　しかし、この日が終戦記念日など四才のボクには知る由もありません。

　毎年、蝉しぐれを聞くと、あの日の事が思い出されます。

原田こういち（八月十五日を4歳、大分県で迎えました）

PROFILE：1941（昭和16）年大分県生まれ。武蔵野美術大学デザイン科卒。23歳で雑誌のイラストでデビュー。以後、マンガ、イラスト、デザインの3足のワラジ。

―― バロン吉元

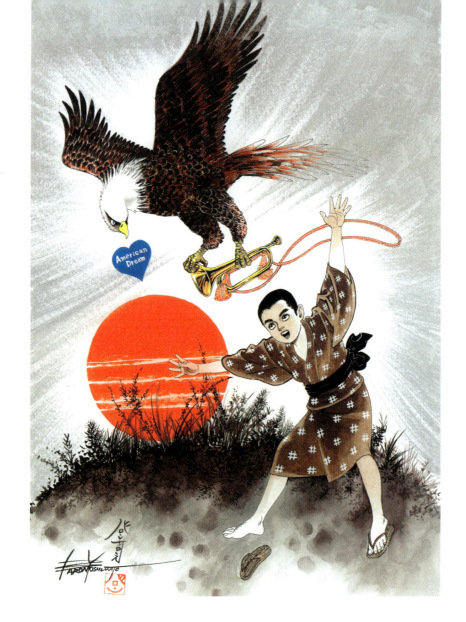

子供の時代

　終戦時私は四歳でしたので、当時の記憶はほとんどありません。父は満鉄関連の商事会社の社員で奉天を中心にあちこち転勤していたらしいのですが、八月十五日には吉林省東南部の通化に居たということを聞きました。その後、父は武器隠匿罪で当局に逮捕され、私も母に連れられて留置場の父に弁当を届けた記憶は残っています。母はブタマンを作るのが得意で、その美味は今でも味覚の奥のほうにひそんでおります。また母といっしょに父の友人の夕食に招待されねぎの一種だったと思うのですが、すり鉢の中のヌタにつけてガリガリと食べた事もありました。別になんてことのない質素な食事ですが、とても豊かな感動をともなって脳裏に刻み込まれています。やがて父の無罪が証明され、逃げるように引き揚げてきたのが昭和二十一年の秋ごろでした。すっかり栄養失調で輸送船の船底でほとんど酸欠状態になりながらデッキに上がろうとして、階段の途中で力尽き船底まで転げ落ちたことはよほどショックだったとみえ良く覚えております。佐世保に入港してからも検疫に時間が掛かり、なかなか上陸できなかったのですが、その時、船上から眺めた港の風景も忘れられません。四角な箱形の船が白波を押し分けて行き来するのが異様な世界として記憶に残りました。今思うと四角な箱形の船は米軍の上陸用舟艇とかLSTだったのですね。大連から引き揚げてきた叔母の話によると、終戦直後刑務所から解放されたロシア人が日本の物資を強奪し、渦巻状の緑色をした蚊取線香をお菓子と勘違いしてパクパク食べている姿がとても滑稽で痛快だったそうです。満州の地平線に沈む夕陽を、真っ赤で巨大なアドバルーンがゆっくり落ちていく…と語ってくれたのも叔母でした。

　五歳の冬、温かいオンドルの床に腹這っていた時、すぐ近くで行われていた機銃掃射訓練の音がオンドルの床に振動を与え、それが体に伝わって、子供心に不思議な快感を覚えたことは私のヰタ・セクスアリスの第一段階だったようです。そのような取り留めも無い可笑しくも哀れな、しかし夢もちょっぴり顔を出してくれる、そんな日々が私の八月十五日から引き揚げてくるまでの子供時代だったといえるでしょう。

　　　　バロン吉元（八月十五日を4歳、中国旧満州通化で迎えました）

PROFILE：吉元 正　1940（昭和15）年満州奉天に誕生。武蔵野美術大学西洋画科中退。代表作『柔俠伝』。'76年少年画報社より優秀賞。また龍まんじのペンネームで広く絵画活動。'91年二科展奨励賞、'97年東京展優秀賞、'03年日本出版美術家連盟展大賞。

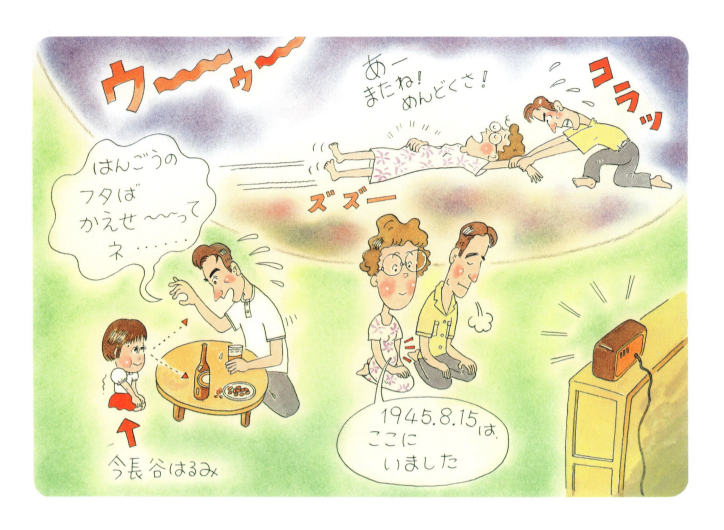

飯盒の蓋ば返せ〜

　その日は、私は母のお腹の中で、ラジオを聞いていました。父は「もうミチエ（私の母です）ば防空壕にひっぱって行かんでもよかごつなった。」と言ってました。南方で交通事故に遇い背骨を折り、兵役途中で帰国した父は、懺悔のように私の幼い頃から戦争の話を聞かせていました。次はその中のひとつ。

　兵隊さんは実戦での鉄砲の弾も恐ろしかったけれど、同じ位恐かったのは上官です。

　持ち物の管理も厳しく、あるとき飯盒の蓋を失くした兵隊さんが他の人のを盗んで自分のものにしたのです。盗まれた方の兵隊さんは、必死になって自分の蓋を捜しましたがどうしても出て来ません。出てくる筈はありません。彼は真面目ないい人でしたが、上官に知れるのがあまりに恐ろしく、とうとう井戸に身を投げてしまいました。その後、夜になるとその井戸から「飯盒の蓋のなか〜」「おれン飯盒の蓋ば返せ〜」と悲しそうな声が聞こえるようになったのだそうです。

<div style="text-align: right">今長谷はるみ</div>

PROFILE：今長谷春美　1946（昭和21）年福岡生まれ。長崎大学教育学部美術科卒。第2回読売ユーモア広告大賞（'89）、イタリア・トレント国際コンペ（'91）、第39回ベルギー・クノックヘイスト国際漫画祭（'00）等に入選。第22回読売国際漫画大賞優秀賞（'01）、第18回中日マンガ大賞グランプリ（'01）。

里中満智子

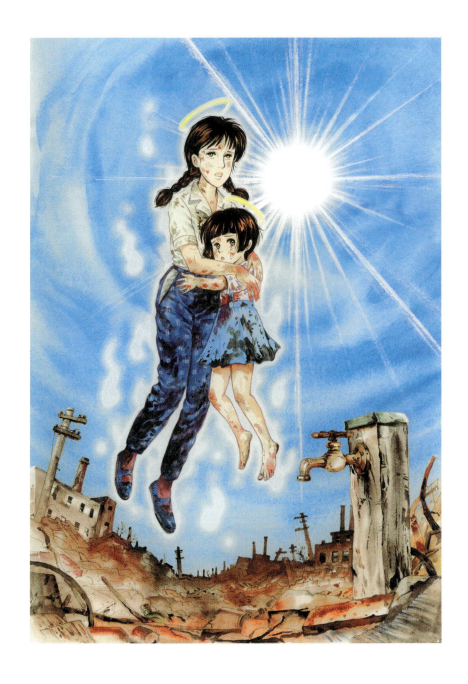

生まれかわったら二度とこんな目にあわなくてすむの？

あの八月十五日には、私はまだ産まれていませんでしたが、もし産まれていたら、きっとあの戦争で死んで、こうやって「次の生命」を願って泣いていた…そう考えて描きました。

里中満智子

PROFILE：1948（昭和23）年大阪生まれ。'64年『ピアの肖像』で講談社新人漫画賞を受賞。'74年『あした輝く』『姫が行く！』両作品で講談社出版文化賞、'82年『狩人の星座』で講談社漫画賞。'06年全活動に対して文部科学大臣賞。代表作に『アリエスの乙女たち』『あすなろ坂』『天上の虹』等がある。

編集後記

● 8・15朗読・収録プロジェクト実行委員会にとって、うれしかったこと

- 収録を開始した当初から、ほとんどの方々が、こころよく朗読を引き受けてくださった。
- 「8・15朗読・収録プロジェクト」について、非常によい活動だ、がんばってほしい、どんどん広げてほしいなどと、多くの方々から檄をいただいた。
- 林家木久扇さんから、よい活動だからといって、桂歌丸さんをご紹介いただき、歌丸さんは、すぐに文章を送ってくださった。
- 収録で黒田征太郎さんを訪問した今人舎の編集者が、黒田さんに「証言を残すのは私たちの義務」「できることは何でもやるので、言ってほしい」とまでおっしゃっていただいた。
- 笠根弘二さんが亡くなられたのち（下記参照）、お孫さんが国立市民祭りに出店していた今人舎を訪ねてくださり、笠根さんの収録を担当した今人舎の編集者と話をしてくださった。
- 今人舎からの当初の依頼に対し、ご自分の戦争は「8月15日で終わったのではなく、8月6日だった」として固辞された那須正幹さんが、結果、8・15朗読・収録プロジェクト実行委員会の説明に応えてくださった（『私の八月十五日　②戦後七十年の肉声』に掲載）。
- 『私の八月十五日　①昭和二十年の絵手紙』に収録するための文・絵をお願いした大半の方々がすみやかに寄稿くださった。ご自分が協力してくださるだけでなく、他の方を紹介くださった。
- 『私の八月十五日　②戦後七十年の肉声』に収録するあらたな文につける絵について、何人ものベテラン漫画家から、ボランティアで描いてくださる申し出をいただいた。
- 海老名香葉子さんと林家三平さんは、この活動を広げるためには、森田拳次さんやちばてつやさんらの活動を、若い世代が引き継ぐべきだとして、8・15朗読・収録プロジェクト実行委員会の発足にご尽力くださった。
- 小山内美江子さんは、ご自身が何人もの方をご紹介くださるとともに、ご自分が代表をつとめるJHP・学校をつくる会のメンバーを、8・15朗読・収録プロジェクト実行委員会に参加させてくださった。
- 8・15朗読・収録プロジェクト実行委員会の活動は、『私の八月十五日　②戦後七十年の肉声』の発行以降も、長く続けてほしい、続けるべきだとの声が、発行前から多く上がった。

● 8・15朗読・収録プロジェクト実行委員会にとって、悲しいできごと

- 高倉健さんが、2014年8月、ご自分で収録くださったMDを今人舎の編集者あてに送ってくださった。その約3か月後の11月18日の訃報報道（11月10日ご逝去）。
- 今人舎の編集者が、岐阜県高山市の笠根弘二さんを訪ねた、ちょうど3週間後に笠根さんが他界。闘病・療養中だったとのこと。
- この本の原書、絶版となっている『私の八月十五日〜昭和二十年の絵手紙』に収録されている方々のうち、連絡先がわからず、再収録の許可の依頼ができないでいる方がまだいらっしゃる。
- 8・15朗読・収録プロジェクト実行委員会を、今人舎の書籍販売のプロモーションだと誤解する人が少しいらっしゃる。

<div style="text-align: right;">
今人舎編集部

8・15朗読・収録プロジェクト実行委員会
</div>

■著／私の八月十五日の会
戦争体験をもつ漫画家（ちばてつや、森田拳次、赤塚不二夫　他）が発起人となり、多くの人に働きかけて結成された団体。森田拳次が代表理事をつとめる。現在、百数十名の漫画家・著名人が参加している。

■編／8・15朗読・収録プロジェクト実行委員会
森田拳次が代表理事をつとめる「私の八月十五日の会」に敬意を払いながら、同会の参加者を含め、より多くの方々に対し、自らの文章の朗読を依頼、肉声の収録をおこなっている会。実行委員長・二代 林家三平、副委員長・中嶋舞子（今人舎）など、若い世代が活動の中心をになっている。名誉委員には海老名香葉子、ちばてつや、森田拳次が参加している。

■原書
『私の八月十五日〜昭和二十年の絵手紙』
（私の八月十五日の会・編　（株）ミナトレナトス・刊　2004年）

※本書には、今日的見地から判断すれば不適当と思われる表現が使用されている場合もありますが、本書の性格上"時代性"を重視する編集方針をとらせて頂きました。趣旨をおくみとりくださり、お読み頂けますようお願いいたします。

■原画
　森田拳次（表1）
　ちばてつや（1ページ、表4）

■企画・編集・デザイン
　こどもくらぶ
　（中嶋舞子、大久保昌彦、木矢恵梨子、
　古川裕子、道垣内大志、齊藤由佳子、
　長野絵莉、菊地隆宣、尾崎朗子、
　信太知美、矢野瑛子、吉澤光夫）

■協力
　公益社団法人 日本漫画家協会、
　一般財団法人 日本漫画事務局
　　八月十五日の会、
　ねぎし三平堂、
　ちばてつやプロダクション、
　特定非営利活動法人
　　JHP・学校をつくる会、
　セーラー万年筆（株）、
　瞬報社写真印刷（株）

■音筆
8・15朗読・収録プロジェクト実行委員会は、収録した肉声を「音筆」というIT機器に格納し、本とともに寄贈する。
プロジェクトサイト　http://www.imajinsha.co.jp/s20pj/0815project_index.html

寄贈セット

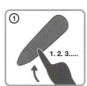
①電源ボタンを長押しして、音筆の電源を入れます。

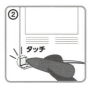
②ページ下部端のノンブル（ページ番号）の上をペンの先端でタッチすると、朗読音声が再生されます。

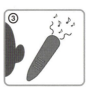
③音筆から朗読が再生されます。使用しないときは、電源ボタンを長押しして、電源を切ります。

私の八月十五日　①昭和二十年の絵手紙
2015年4月2日　第1刷発行

著	私の八月十五日の会
発行者	稲葉茂勝
発行所	株式会社 今人舎　〒186-0001 東京都国立市北1-7-23 TEL 042-575-8888　FAX 042-575-8886 nands@imajinsha.co.jp　http://www.imajinsha.co.jp
印刷・製本	瞬報社写真印刷株式会社

©2015　8・15 Roudoku Shuroku Project Jikkou Iinkai　ISBN978-4-905530-36-7　NDC916　64P　304×207mm　Printed in Japan
価格は表紙カバーに印刷してあります。本書の無断複写（コピー）は、著作権法上での例外を除き禁止されています。落丁本・乱丁本はお取り替え致します。